This is
Dalí

Mirror 021

This is 達利（增訂新版）This is Dalí

國家圖書館出版品預行編目 (CIP) 資料

This is 達利 / 凱薩琳・英葛蘭（Catherine Ingram）著；安德魯・萊伊（Andrew Rae）繪；李之年譯 . -- 增訂二版 . -- 臺北市：天培文化有限公司出版：九歌出版社有限公司發行, 2021.07
面；　公分 . -- (Mirror；21)
譯自：This is Dalí
ISBN 978-986-98214-8-3(平裝)

1. 達利 (Dali, SaLvador, 1904-1989) 2. 畫家 3. 傳記 4. 西班牙

940.99461　110008884

作　　者 —— 凱薩琳・英葛蘭（Catherine Ingram）
繪　　者 —— 安德魯・萊伊（Andrew Rae）
譯　　者 —— 李之年
責任編輯 —— 莊琬華
發 行 人 —— 蔡澤松
出　　版 —— 天培文化有限公司
　　　　　　台北市 105 八德路 3 段 12 巷 57 弄 40 號
　　　　　　電話 / 02-25776564・傳真 / 02-25789205
　　　　　　郵政劃撥 / 19382439
九歌文學網　www.chiuko.com.tw
印　　刷 —— 前進彩藝股份有限公司
法律顧問 —— 龍躍天律師・蕭雄淋律師・董安丹律師
發　　行 —— 九歌出版社有限公司
　　　　　　台北市 105 八德路 3 段 12 巷 57 弄 40 號
　　　　　　電話 / 02-25776564・傳真 / 02-25789205
增訂二版 —— 2021 年 07 月
定　　價 —— 280 元
書　　號 —— 0305021
Ｉ Ｓ Ｂ Ｎ —— 978-986-98214-8-3

This is Dalí
達利

凱薩琳・英葛蘭(Catherine Ingram)著
安德魯・萊伊(Andrew Rae)繪

李之年 譯

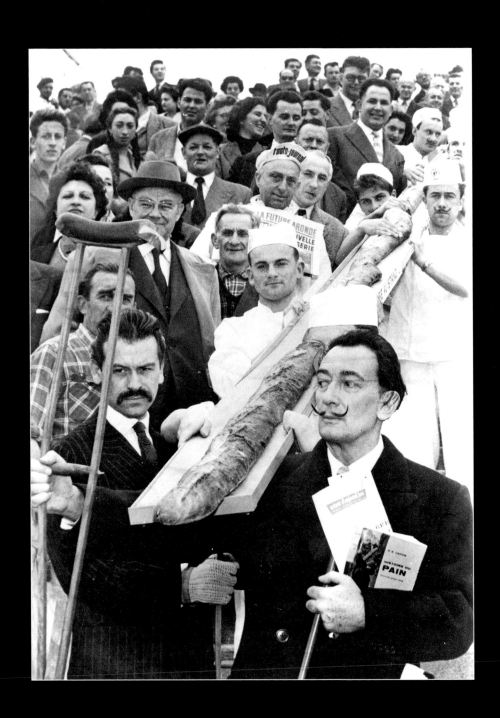

一九五八年五月十三日，巴黎博覽會
達利與畫家喬治・馬修（George Mathieu）
和長達十二公尺的法國長棍麵包合影。

薩爾瓦多・達利是世界上極受歡迎的藝術家之一，以奢華的生活方式、抗地心引力的翹鬍子及風格奇特的藝術聞名。達利和一群麵包師模仿抬棺人，將十二公尺長的法國長棍麵包扛在肩上。領軍的達利表情嚴肅，但他身後的麵包師卻一副嬉皮笑臉的樣子。整幅場景相當滑稽：一根巨型長棍麵包、一名一本正經的藝術家、一支巨大的拐杖。這正是達利超現實主義的精髓，化平凡為不凡。

達利自詡為文藝復興大師，自認是名偉大的油畫家，同時他卻力求掙脫純藝術的嚴格規範，大放異彩，風靡眾生。攝影師喬治・巴賽（George Brassaï）「喜歡他詼諧的幽默，佩服他老是搶在心動前就馬上行動，欣賞他的錯綜複雜，他的嚴肅、他天馬行空的想像力，欣賞他腦子運轉的模式……有時也喜愛他的畫作。」

達利的商業作品拓展了藝術疆界，當時卻飽受藝壇人士抨擊，但他不在乎。他嗜財如命，達利風潮也讓他大賺數百萬美元。他張狂得無法無天。「每天早上起床，我都因身為薩爾瓦多・達利而感到至高無上的喜悅。我不禁訝異自問，今天薩爾瓦多・達利會有什麼驚人創舉呢？」

家庭生活

　　薩爾瓦多・達利・多梅尼克（Salvodor Dalí Domènech）生於一九
〇四年五月十一日，是菲麗帕・多梅尼克・費瑞絲（Felipa Domènech
Ferrés）與薩爾瓦多・達利・庫西（Salvador Dalí Cusí）之子，有一個
妹妹叫安娜瑪麗亞（Ana María）。他原本還有個哥哥，但不到兩歲就
因腸胃炎而夭折，達利沿用了其名。薩爾瓦多・庫西是名事業有成
的律師，一家子生活優渥無虞。達利到十一歲之前，都住在西班牙
東北部的菲格拉斯蒙圖瑞爾路六號。達利說自己在家中稱霸：「我想
做什麼都行。我拖到八點才上床睡覺，只為了好玩。在家只要我說
一沒有人敢說二。我總愛挑三揀四。爸媽簡直奉我如神明。」達利十
分受寵，要什麼有什麼。睡醒後，母親會問他：「寶貝，你想幹嘛？
寶貝，你想要什麼？」

學生時期的回憶

　　達利四歲時，父親送他去念公立小學。校內學童大都出身貧困，只有達利一身華服，像個小王子，十分突兀，也因此招致霸凌。當時想必過得鬱鬱寡歡的他，後來卻在自傳《薩爾瓦多·達利的祕密生活》（ *The Secret Life of Salvador Dalí* ）中自陳，遭人孤立、寂寞難當代表他高人一等。他的第一位老師艾斯塔班·崔特（Esteban Trayter）是名「怪誕不羈的人物」，眼睛清澈湛藍，鬍長及膝，編成兩條工整的辮子。他會將從老教堂搜刮來的寶物帶到學校，在學生面前展示。達利對崔特的藝術收藏品醉心不已，其中一張裹著毛皮大衣的俄國女孩的照片，尤其令他魂牽夢縈。他深信相片中人就是未來的妻子卡拉（Gala）。

　　兩年過後，達利的學業每況愈下：連母親在家教過他的字母都忘得一乾二淨。他的父親一怒之下，把他送去位於菲格拉斯市郊窮鄉僻壤的法語學校就讀。新校全以法語授課，達利更感手足無措，只好成天做白日夢，怔怔凝望著教室窗外「彷彿……浸染酒漿般深紅」的柏樹。在家他更是常沉溺於幻想，躺在床上好幾個小時，直盯著房間天花板上的水漬不放，想像褐色污漬是人的形狀。

吹牛大王

　　達利一家全是編故事的能手，愛將過去經歷加油添醋來虛張聲勢。達利的父親對外宣稱自己的父親曾懸壺濟世，但其實他是做軟木塞買賣。後來達利的祖父跳樓自殺，家族的說辭卻是他因頭部受傷，不幸死於非命。達利也不遑多讓，承襲家族傳統，打造出自身神話：在自傳《祕密生活》中，他改編童年往事，使其多彩多姿、錯綜複雜、陰鬱神祕，以襯托出天才畫家的風采。

渴求權力

達利是第二個薩爾瓦多，因此哥哥的回憶在他的腦海中揮之不去。小時候父母曾帶他去哥哥墓前，說他是哥哥轉世。從此他便在兄長的陰影下長大成人，正如其自述：「我與哥哥如出一轍，彷彿兩滴水，只是倒映出的影子不同。他跟我一樣，長得就是一副天生英才的模樣。他早熟得驚人，眼神卻總抹上一層憂鬱，可見聰慧超群。我就沒那麼聰明，但我能映照出一切。」

達利權慾薰心。他在《祕密生活》中曾提到（或者也許是編造）童年軼事，其霸道殘忍可見一斑：他說自己會踢妹妹，還曾把一個小孩摔到橋下。鐵石心腸的他野心越來越大，活到老專橫到老，晚年總是隨身攜帶鈴鐺，不時叮鈴作響——「不這樣招搖要如何引人注目？」

小時候的達利佔有慾很強。他的妹妹談起往事說：「達利一生收禮物收上了癮。他通常不會將到手的貢品拱手讓人。」萬一一時興起想要什麼卻得不到，他就會發飆。就像某日他看到一串糖果掛在店鋪櫥窗內，但店已關門想買也買不到，便勃然大怒。達利脾氣火爆，勸也勸不聽。溺愛兒子的菲麗帕只顧哄他開心，絕不會跟他唱反調。於是這個小霸王也學會了一手遮天，稱霸一方。

靜好時光

達利的家中也不乏靜好時光。薩爾瓦多·庫西喜愛音樂，收藏了不少薩達納（La Sardana）民謠。他會和鄰居一起籌辦晚會，也允許孩子們一同徹夜狂歡跳舞。達利一家喜歡到克雷烏斯角半島海邊度長假，一開始借住親朋好友家，順道一聚，後來便在卡達克斯附近買了棟別墅，傍海而居。達利在那裡過得十分愜意。他在學校寫道：「我成天只想著到卡達克斯。每天我都會興高采烈地看日曆倒數，等著度假去。」達利一生曾駐足世界各城市，但克雷烏斯角一直是他的避風港。回首前塵，他不禁感嘆：「只有這裡才有家的溫暖。在他方我只是個過客。」

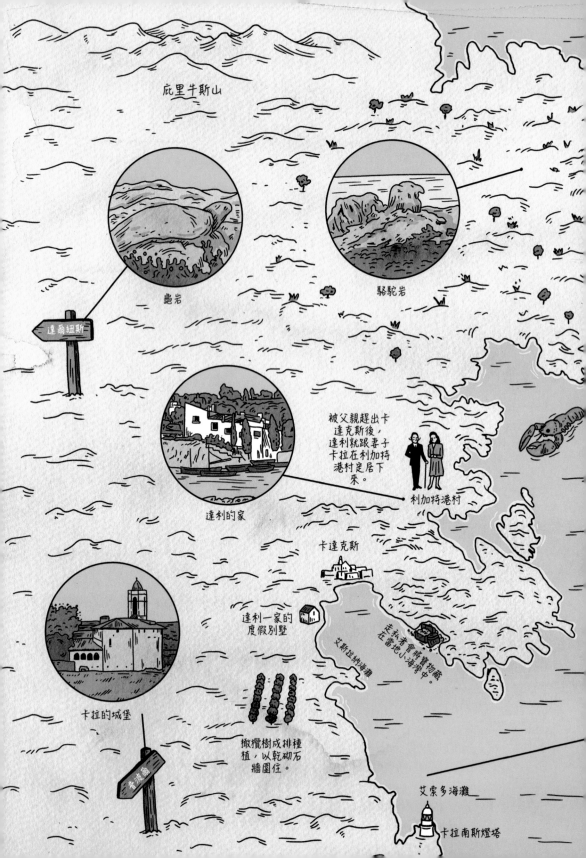

庇里牛斯山

龜岩

駱駝岩

達爾紐斯

達利的家

被父親趕出卡達克斯後，達利就跟妻子卡拉在利加特港村定居下來。

利加特港村

卡達克斯

達利一家的度假別墅

我老爸會將物藏在當地小海灣中。

艾斯亞的海灘

卡拉的城堡

書凌儒

撒欖樹成排種植，以乾砌石牆圍住。

艾索多海灘

卡拉南斯燈塔

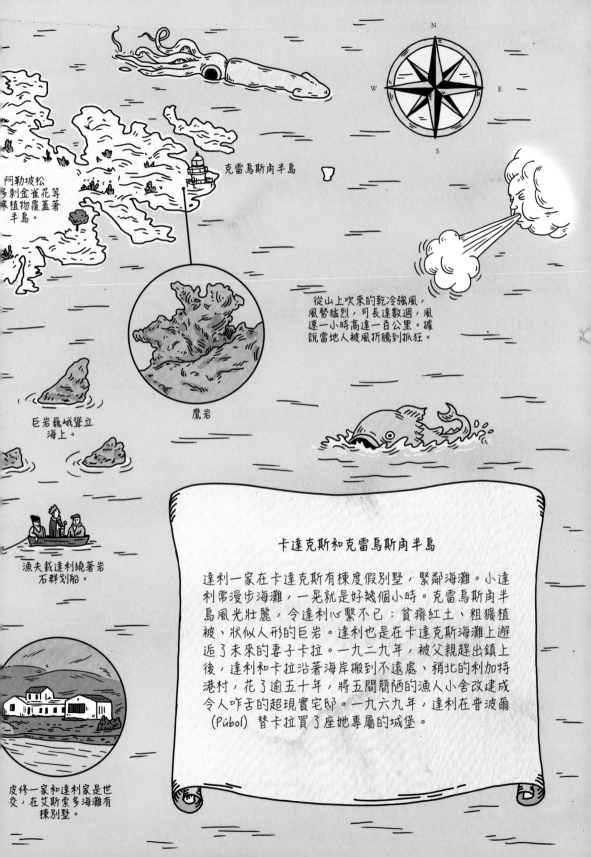

阿勒坡松
多刺金雀花等
耐寒植物覆蓋著
半島。

克雷烏斯角半島

從山上吹來的乾冷強風，
風勢猛烈，可長達數週，風
速一小時高達一百公里。據
說當地人被風折騰到抓狂。

巨岩巍峨聳立
海上。

鷹岩

漁夫載達利繞著岩
石群划船。

卡達克斯和克雷烏斯角半島

達利一家在卡達克斯有棟度假別墅，緊鄰海灘。小達
利常漫步海灘，一晃就是好幾個小時。克雷烏斯角半
島風光壯麗，令達利心繫不已：貧瘠紅土、粗獷植
被、狀似人形的巨岩。達利也是在卡達克斯海灘上邂
逅了未來的妻子卡拉。一九二九年，被父親趕出鎮上
後，達利和卡拉沿著海岸搬到不遠處，稍北的利加特
港村，花了逾五十年，將五間簡陋的漁人小舍改建成
令人咋舌的超現實宅邸。一九六九年，達利在普波爾
（Púbol）替卡拉買了座她專屬的城堡。

皮佟一家和達利家是世
交，在艾斯索多海灘有
棟別墅。

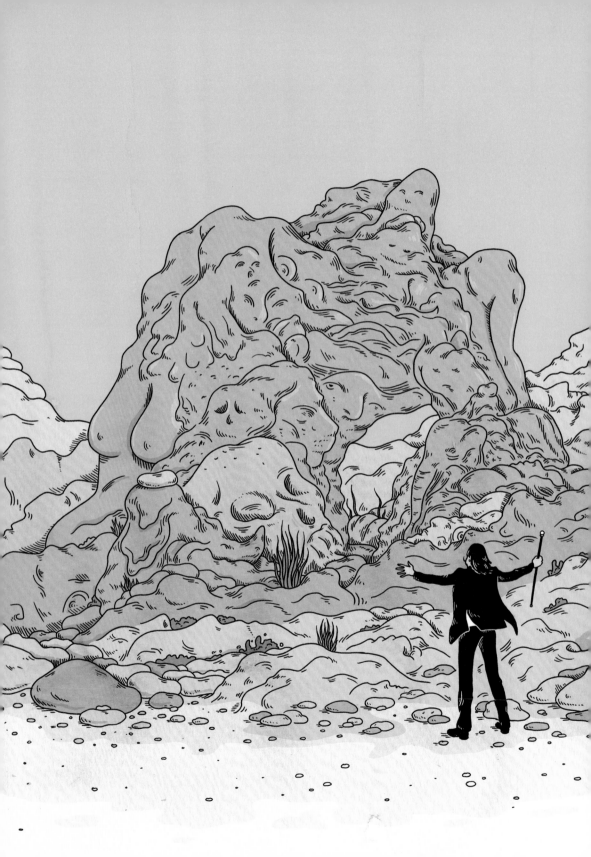

變形的現實

　　卡達克斯沿岸的巨岩群，受從山上吹來的乾冷強風和海水所侵蝕，狀似各種生物及人形，儼然成了當地傳說的一部分。達利將「巨岩的每道輪廓都謹記於心」，這些輪廓儼然成為他的「圖像字典」。巨石嶙峋的岩面和形狀，都再現於他的畫作中。對達利來說，這些巨岩最為與眾不同的是，它們似乎脫胎換骨，以全新面貌重生。就像他所形容的：「當我們划著船，以小船特有的緩慢速度前進時……眼前一切景致全變了樣……鐵砧尖端變得圓潤光滑，猶如女人的雙峰……」日後，達利將嘗試以各種不同手法，在畫作和影片中，呈現事物變形的模樣。

陌生人的慰藉

　　在達利那個年代，要到卡達克斯僅能走崎嶇荒徑。與世隔絕的村莊樸實無華，別有一番風味。簡樸的白色建築物彷彿孩童的樂高磚塊，街道以魚骨鋪成。每天的生活十分原始：要用水得到井邊打水，加上幾乎沒電可用，家家戶戶都點蠟燭照明。只能自求多福的達利，常得看陌生人的臉色吃飯。漁夫對他不錯，會划船載他環繞巨岩群。達利還跟村裡的走私者（他把小屋借給達利當畫室用）及「當地女巫」莉蒂亞・諾格瑞斯（Lidia Nogueres）交朋友。後來在自傳《祕密生活》中，達利稱讚莉蒂亞的野蠻行徑：「（她）席地而坐……俐落地拿剪刀刺進雞脖子，手拎著血淋淋的雞頭，整隻雞放在上了釉的赤陶深桶中。」據達利所言，後來他自創的「偏執狂批判法（paranoiac-critical method）」正是以莉蒂亞當時的偏執精神狀態為基礎。他一生多與奇人異士來往，從在卡達克斯的際遇便可見端倪。達利容易受個性強烈的人所吸引，友人卡羅斯・羅贊諾（Carlos Lozano）也坦言：「過於平凡的人只會觸怒達利。」小霸王想要別人逗他開心。根據他自陳：「你是來找樂子，也是來給人樂子的。你得跟我分享趣事才行。我的腦筋無時無刻都極度興奮……你必須如栽種植物一樣，仔細琢磨故事，悉心照料、培育它。」

洗衣房畫室

　　一九一二年，達利一家搬到蒙圖瑞爾路上另一間公寓居住，公寓附有頂樓露台。小霸王喜歡居高臨下，他自述：「整片全景，最遠遍及羅賽斯灣，彷彿臣服於我，得看我眼色……」達利說服他的母親讓他用屋頂的舊洗衣房當畫室。畫室雖小，達利卻發揮創意物盡其用。他坐在水泥洗滌槽裡作畫。夏天天氣炎熱難耐時，他會放水浸到腰間來涼快一下。他還把老舊的洗衣板改裝成畫架，從阿姨開的女帽店拿帽盒來，在上頭作畫。

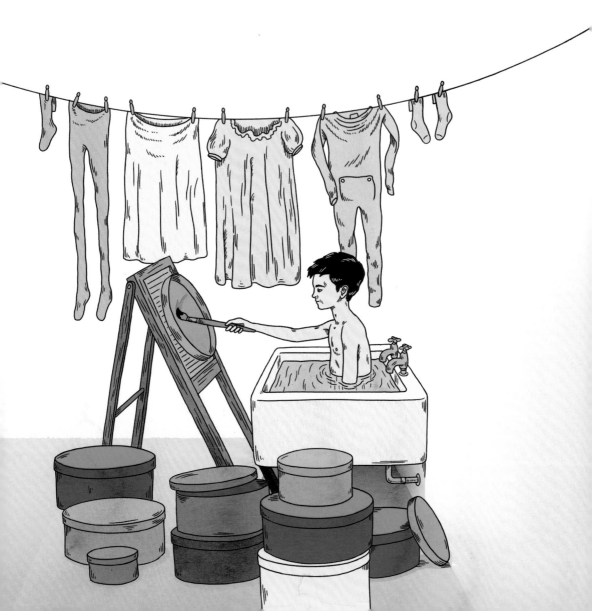

圖像式思考

　　達利將父親買給他的高溫（Gowan）畫冊選集收藏在小畫室中。這系列相當特別：書中幾乎沒有內文，每冊皆以六十幅黑白插圖呈現一名藝術大師的歷年佳作。插圖生動鮮明，在達利眼中簡直栩栩如生。後來達利竟還記得安格爾（Ingres）那冊，也記得自己一看便「愛上了」《噴泉》（*The Fountain*）中的裸女，對此侃侃而談，彷彿他就住在畫中似的。另一次回顧這套書時，他說：「我很肯定有次曾在華鐸（Watteau）多蔭的林間空地上野餐，或曾在提香（Titian）筆下風光明媚的鄉間漫步。」

　　達利成長在視覺革命的年代，見證了電影和新聞攝影問世。他對新技術著迷不已。他的第一位老師艾斯塔班・崔特收藏了不少立體觀片器，也不吝與達利和其他男孩子分享。觀片器投射出的影像有種詭譎的立體感，達利看了不禁深受吸引。

　　菲格拉斯第一間電影院在達利出生那年開幕，某個週六早上家人請他去看新上映的電影。許多歷史學家認為，生平第一次看電影的觀眾，通常會驚慌失措、尖聲大叫。當時的電影沒什麼故事情節可言，為了做出如遊樂園般跨世代的浩大場面，導演便大搞視覺「噱頭」，故作神祕，最終目的就是要令觀眾大吃一驚。製片商先是呈現一幅「靜止」的影像，影像緊接著便搖身一變。比如說，一輛靜止的火車動了起來，冒煙行駛衝向觀眾。

　　達利跟眾人一樣看了入迷。他的母親買了一架攜帶式投影機，把短片投影在自家牆上供家人欣賞。早期電影的語言對達利來說意義重大。他以震驚觀眾為樂，並且熱愛呈現形態正在變化的事物。電影及攝影技術與日俱進，達利也亦步亦趨，將電影效果融入他的藝術中。

早熟的天才

達利小小年紀就展現出藝術天分。一九一六年六月，才十二歲的他到家族世交皮修家中住下，因緣際會初探了印象派畫風。皮修家四周都是麥田和橄欖樹園，簡直猶如印象派風景。拉蒙·皮修（Ramon Pichot）本身是小有成就的印象派畫家，也將印象派技法介紹給了達利。見了用色前衛大膽、筆觸粗獷的印象派作品，達利有感而發寫下：「那些油彩濃厚、模糊朦朧的畫作，令人目不暇給、意猶未盡……像是囫圇吞下的一口雅馬邑白蘭地，在我喉頭深處炙熱燒灼。」他拿著水晶醒酒瓶塞，在莊園四處蹓躂，裝成魔術師，透過水晶瓶塞放眼周遭，創造出置身印象派畫中一隅的錯覺。拜訪皮修家後，達利畫下了《帕尼山蔭下的卡達克斯風光》（*Views of Cadaqués with Shadow of Mount Pani*）這幅畫。這是典型的印象派畫作：以獨特的色彩筆觸，描繪光色變化。然而，嘗試印象派畫風只是一時興起，達利終究無法與田園風光產生共鳴，他愛的是卡達克斯詭奇壯觀的景致。

拉蒙·皮修建議達利的父親送他去讀菲格拉斯的市立繪畫學校（Municipal Drawing School）。那裡的藝術老師胡安·努內茲（Juan Núñez）慧眼識珠，看出達利有天分，便磨練他的繪畫技巧，達利也認為自己能成為藝術家，努內茲居功厥偉。入學就讀的第一年年底，達利就獲頒傑出表現獎，為了慶功，他的父親在菲格拉斯家中公寓舉行了小小的個展。

聖費南多藝術學院（The Academy of San Fernando），馬德里，一九二二年至一九二六年

達利的母親在一九二一年因子宮內膜癌過世。據達利的說法，歷經喪母之痛讓他更下定決心要出人頭地：「我發誓……我遲早會聲名遠播，光耀門楣，將不幸身亡的母親從死神身邊奪回。」翌年，達利離家到馬德里的聖費南多藝術學院進修。但藝術學校令達利大失所望，他「馬上就了解，這些獎譽等身的老教授教不了自己什麼」。他的老師多師法早被達利拋諸腦後的法國印象派。小霸王終於忍不住開砲：一九二三年，他因質疑新老師的學識而遭勒令停學。三年後，他因批評老師不夠格評鑑他的作品而被逐出校門。不過整體而言，在馬德里的這段期間，他算是獲益良多。普拉多博物館（Prado）的藝術作品令達利深受啟發，尤其是維拉斯奎茲（Velázquez）的作品。然而，真正最精彩的部分卻是在學生宿舍「學苑（The Resi）」的社交生活

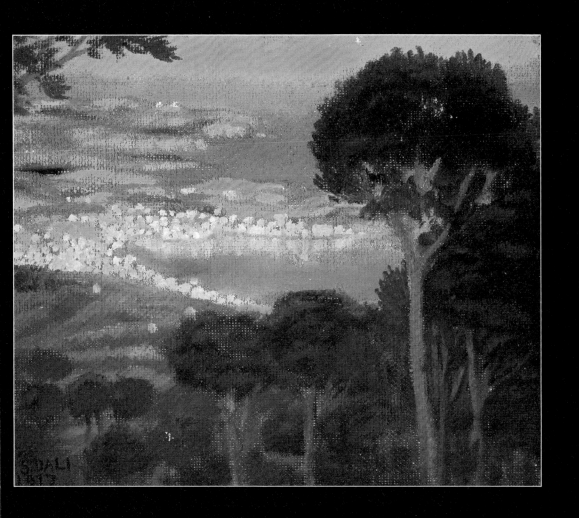

《帕尼山蔭下的卡達克斯風光》
薩爾瓦多・達利，一九一七年

帆布油畫
15½ × 19 英寸（39.5 × 48.3公分）
收藏於薩爾瓦多・達利博物館，聖彼得堡，佛羅里達

達利的蛻變

　　學苑乃由阿貝托‧吉門內茲‧弗羅（Alberto Jiménez Fraud）所經營。他仿效牛津劍橋制度，建造出極具啟發性的大學景象，並廣邀當時偉大的思想家來講課，如愛因斯坦，圖書館也收藏了最新的理論書籍。當時佛洛伊德著作的西班牙譯本剛問世，達利跟友人便爭先恐後拜讀，並滔滔不絕地討論心得。達利在學生時代用的那本佛洛伊德的《夢的解析》（*The Interpretation of Dreams*）上，畫滿了重點，也做了不少筆記。後來他說書中內文「是本人這輩子相當重大的發現之一」。再過幾年，達利便會在作品中探索佛洛伊德提出的概念。

　　達利也在學苑交到了同好。他加入了一個附庸風雅的團體，成員還有導演路易斯‧布紐爾（Luis Buñuel）和詩人費德里戈‧賈西亞‧羅卡（Federico García Lorca）。團員間爭風吃醋、互相較勁乃家常便飯。起初，達利很討厭團體的領袖：「羅卡很狂，鋒芒畢露、氣焰高張。我看不下去時，會突然一溜煙跑掉，三天不見人影。」

　　後來羅卡和達利迷戀上彼此。羅卡在詩作中讚美「薩爾瓦多‧達利嗓音如橄欖之色」，達利則把羅卡畫得猶如聖人聖賽巴斯丁（Saint Sebastian）。兩人同心協力，自創出一套藝術理論。藝術史學者瑪麗‧安‧考斯（Mary Ann Caws）表示：「達利筆下談自身畫作、最多彩多姿的文章，有些是在對這名詩人訴情衷。」收斂狂態的達利，親暱地對羅卡訴說心曲，展露藝術家較為親切、詩意的一面：「我感受到青草的愛意，草尖刺著掌心，太陽曬得我耳朵紅通通。」羅卡曾試圖色誘達利，不過照達利的說法，他們倆沒發生什麼見不得人的事。他的母親是虔誠的天主教徒，加上同性戀也不合法，達利大概因此才卻步。達利遇見未來的妻子後，兩人之間的關係也就此告一段落。達利總是對自己的性傾向守口如瓶，晚年卻會跟他的男性繆思調情，還愛偷窺。

　　達利的新朋友都是紈袴子弟，生活奢靡，講究打扮。剛進藝術學校的達利，走的是浪漫藝術家風，從頭到腳穿得一身黑，皮膚塗白、頭髮染黑，還畫上黑色眼線。但小霸王認為紈袴風頗有搞頭，所以決定：「從明天起，我要穿得跟大家一樣。」達利覺得，若行為舉止像皇室，就會受皇家般的禮遇。這招似乎也見效。只有學生收入的他，得以在馬德里首屈一指的大飯店中大快朵頤，奢華的生活全由親朋好友和藝術收藏家埋單。達利貪戀名利，不久將因此惹毛藝術界人士。

在自傳《祕密生活》中，
達利描述形容了改頭換面
的那天：

……他去找理
髮師，剪去長
髮……

……他選了一套昂貴的粗花
呢西裝……

……他買了件藍
色絲綢襯衫……

……最精緻的藍
寶石袖釦……

……還有一
根竹手杖。

後來他用亮光漆來維
持油頭造型……

VARNISH

……將八字鬍上蠟，
弄成招牌翹鬍子。

19

達利的藝術，一九二二年至一九二六年

詩人荷西・莫瑞諾・比拉（José Moreno Villa）說，就讀藝術學院時，「達利有截然不同的兩面風貌……『傳統的一面』跟『大膽的一面』。」達利摸索了不少歐洲前衛風格，繼印象派後，先是嘗試新印象派（Neo-Impressionism），後來又挑戰未來主義（Futurism）跟立體派（Cubism）畫風。他展出的作品常遭人批評是集合各式風格的古怪大雜燴。

從他替妹妹安娜瑪麗亞所畫的一系列絲絲入扣的肖像畫，可見他眼光變得更獨到非凡。在《窗畔的人兒》（Figure at a Window）這幅畫中，達利描繪了妹妹眺望卡達克斯海景的身影。灰藍兩色相搭，拿捏得恰到好處，畫風古典樸素，為求諧調一致，畫中每項元素皆經細心雕琢：海岸線與窗戶水平軸線相呼應，而畫作中的消失點* 則是木地板條及窗條所指的方向。

由井井有條的畫中世界，可看出「過分講究的寫實主義」。達利精確處理每個元素，從妹妹的髮絲、裙子褶皺，到映在窗玻璃上的房子。正是因為他對細節無一不講究，才能創造出時間凝止、超級寫實的效果。一九二六年，達利不再只畫家人，他重拾對卡達克斯風景的興趣，以同樣硬邊自然主義手法，展現故鄉風光。

畢卡索在達爾莫畫廊的達利首度個展上一看到這幅畫像，就愛不釋手，並引薦達利給藝術商友人保羅・羅森堡（Paul Rosenberg）及皮耶・羅伊伯（Pierre Loeb）。羅伊伯還親赴西班牙，只為欣賞達利新作。但羅伊伯沒有出手投資，反倒是畢卡索成了他死忠的支持者。達利搬到巴黎時，畢卡索又幫了他一把，替他跟自己的贊助人葛楚・史坦（Gertrude Stein）牽線，不過後來也不了了之。畢卡索見狀便漸漸收斂起來，並與這個浮誇的超現實主義畫家漸行漸遠。

* 互相平行的物體線條延伸出去，最後相交的點，即為消失點。

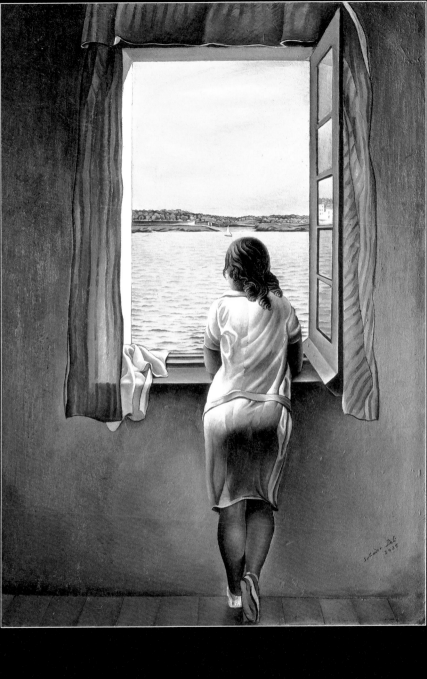

《窗畔的人兒》

薩爾瓦多·達利，一九二五年

紙板油畫（纖維板）
4¼ x 29¼ 英寸（105 x 74.5公分）
索菲亞王后藝術中心國家博物館（**Museo Nacional Centro de Arte Reina Sofía**），馬德里

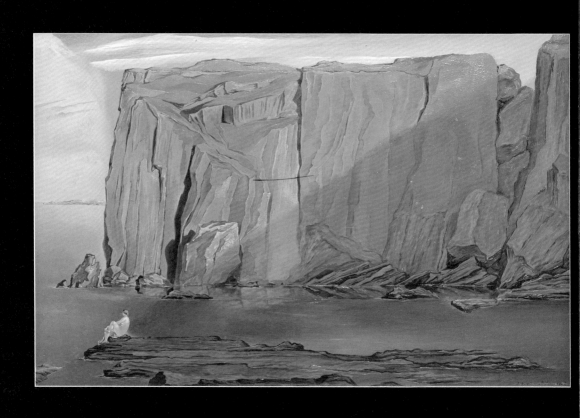

《岩壁》（《岩石上的女人》）
薩爾瓦多・達利，一九二六年

橄欖木板油畫
10¼ x 15¾英寸（26 x 40公分）
私人收藏

平凡中的不凡

　　一九二○年代中期，達利開始寫作論藝術，文中大談和羅卡一起討論激盪出的想法。他反對藝術走向美化與理想化，並大力斥責表達性藝術。他和羅卡甚至用了「陳腐」這個貶詞，來形容涉及感受和情緒的藝術作品。排除情緒及美後，達利界定了風格俐落、客觀的藝術之範圍。達利在一封家書上寫道：「我正在研發一種純粹自然的新畫法……可捕捉……事物的外在風貌。」一名卡達克斯的漁夫激賞達利對細節的雕琢，對他畫的海洋讚不絕口，「連海浪都可一一細數」。達利甚至在詩作〈細微末節之詩〉（Poem of Little Things）中，讚頌了自己的擇善固執，詩中連續重複了「細微末節」一詞十二次。

　　《岩壁》（Penya-Segats，《岩石上的女人》）是一幅地質景觀畫傑作。畫中所有地質風貌皆栩栩如生：岩石看起來既堅硬又尖銳，狀如晶體，岩壁彷彿陡然融化入海，正如達利對克雷烏斯海角的形容：「巍峨的庇里牛斯山，聲勢浩大、在此處陡然落入海底。」

　　達利的自然主義卻令人難以忘懷。一般視覺乃漸進漸層，達利「延伸的」視線卻拉平了景深。正如達利自己所說：「以最清澈的雙眼中麻木不仁的目光，冷眼觀察這個世界，且沒有睫毛遮蔽。」跟妹妹的肖像畫一樣，這幅畫一五一十刻劃了自然風情，技法非凡。正因每個「細微末節」都無比考究，我們才能一覽強化後的世界。岩石表面悚然可見崎嶇不平。這幅畫呈現了卡達克斯「驚異」之美。

裸女

　　但那名裸女是怎麼一回事？蒼白的裸體似乎與卡達克斯崎嶇的岩壁格格不入。如此古典的人像，應該出現在克勞德・洛漢（Claude Lorrain）的畫作，或是提香筆下的鄉間風景中才對。還記得達利小時候，常沉迷於高溫畫冊選集，幻想自己跟畫中虛擬人物一起野餐嗎？對他來說，這些人物跟卡達克斯的巨岩一樣真實無比。

達利在巴黎

一九二六年四月，達利到藝術中心重鎮巴黎一遊。他逛了羅浮宮，鑽研藝術大師的畫作，巴黎風格前衛，令他興奮不已。他還去拜訪畢卡索，畢老拿出自己的作品給他欣賞，跟這名年輕的藝術家大談自己的作品。一九二六年到一九二七年間，達利曾嘗試立體派畫風、主題（靜物及人像），以立體派特有筆觸將畫作空間平面化。

另外，達利還拜見了幾位超現實主義畫家，包括超現實主義運動領袖安德烈‧布荷東（André Breton）。雖然多年來，達利跟超現實主義圈的關係剪不斷理還亂，但兩方思維的確有重要交集。超現實主義者跟達利一樣，對「非凡」情有獨鍾。布荷東追求的是「驚異之美」，超現實主義作品的「震撼力」則令達利深深折服：馬克思‧恩斯特（Max Ernst）和伊夫‧坦基（Yves Tanguy）筆下景色如夢境，喬治歐‧德‧奇里訶（Giorgio de Chirico）作品氛圍幽祕，畫中常可見逼近的陰影、敞開的大門、延伸的透視感。

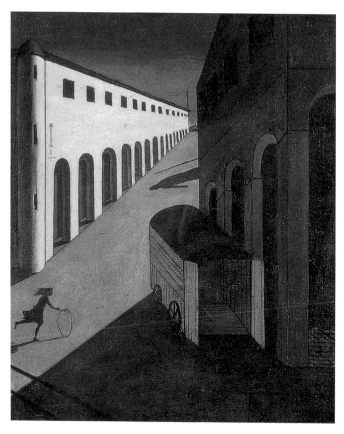

《一條街的哀愁與神祕》
喬治歐‧德‧奇里訶，
一九一四年。

帆布油畫。
34¼ x 28⅛ 英寸（87.1 x 71.4 公分）。
私人收藏

淺嘗超現實主義，一九二七年至一九二八年

　　一九二七年至一九二八年間，達利刻意與超現實主義畫家保持距離。早期的超現實主義畫家，多以潛意識思流為重心。在一九二四年初次發表的超現實主義宣言中，安德烈·布荷東定義超現實主義為：「純粹的心靈自動主義，以口述、筆記或其他方式，來表現思想真正的運作過程。要如實記錄思想，就必須掙脫理智的束縛，不受美學或道德規範干擾。」

　　超現實主義者研發出「自動」繪畫技法，任憑畫筆在紙上漫無目的揮灑，釋放潛藏在潛意識中的意象。安德烈·馬森（André Masson）的《自動繪畫》便是經典代表作─以交織的線條記錄潛意識思流，凌亂的塗鴉中，隱約可見若干模糊意象。達利曾短暫玩過這技法，但沒多久就心生排斥，也不再跟超現實主義畫家一樣，執著於「隱晦不清的潛意識思流」。他對超現實的概念興味盎然，但認為大可從「純粹、晶瑩剔透的客觀性中」發掘出超現實。

《自動繪畫》
安德烈·馬森，
一九二四年。

紙本水墨，9¼ x 8⅛英寸
（23.5 x 20.6公分）。
現代藝術博物館，紐約。
不具名捐贈（873.1978）

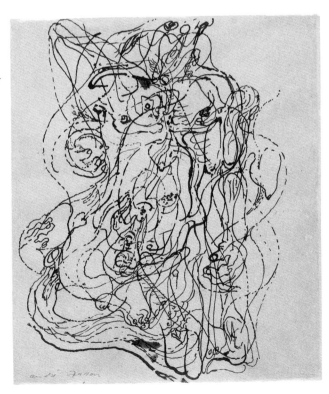

攝影

自一九二〇年代中期，達利就曾預示「小小照相機客觀無比」。在達利看來，膠片的優點是能直接刻劃現實，以驚人的「精準度」呈現出事物樣貌。達利對攝影及電影的語言感受十分敏銳，也會將攝影效果重現在作品中。《徒勞無功》（*Futile Efforts*）這幅畫用的正是特寫鏡頭：人體的微小細節一覽無遺——軀幹露出不雅褶皺，皮膚上豎起大量硬髮。

在散文〈攝影乃心智純粹之作〉（*Photography, Pure Creation of the Mind*）中，達利指出攝影極具詩意，攝影的詩意也正符合布荷東在藝術中所追求的驚異之美。他在文中描述了如何藉「特寫」及「改變比例，來營造出奇異的相似感……以及意想不到的類比效果」。在另一篇文章中，他用拉斯洛・莫侯利－納吉（László Moholy-Nagy）著作中的一張非洲禿鸛眼睛的照片作為插圖。照片相當出色，共生共存的世界層層交疊：非洲禿鸛皺巴巴的皮膚彷彿崎嶇不平的地貌，鳥兒黝黑的瞳孔中，映照出一名戴帽男子的身影，他身後可見樹木叢聚。

跟映照在非洲禿鸛眼中的交疊世界一樣，《徒勞無功》這幅畫也並列了各式各樣的現實，相當「驚異」，只是畫中意象更為不祥。支離破碎的軀幹、斷頭、腐爛的動物、血池相互交融，暗喻失常偏執的心理狀態。

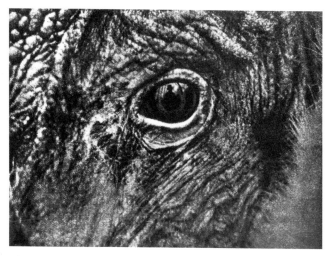

《非洲禿鸛之眼》
摘自《繪畫、攝影及電影》（一九二五年）

拉斯洛・莫侯利－納吉

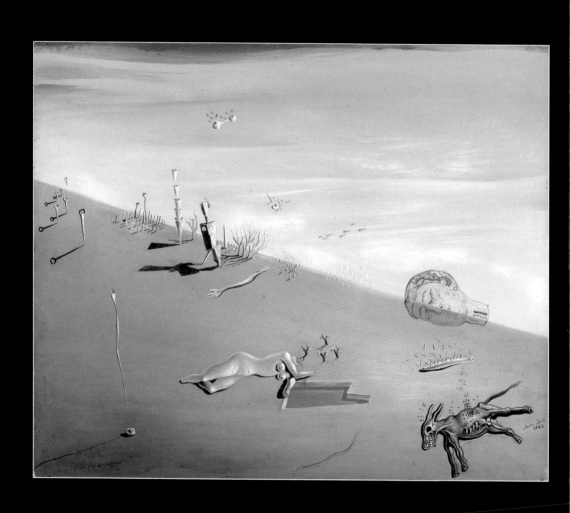

《蜜比血甜》（全面習作）
薩爾瓦多·達利，一九二六年

木板油畫
14⅜ x 17¼ 英寸（365 x 45 公分）
卡拉達利基金會，菲格拉斯

《蜜比血甜》

　　雖然達利刻意與超現實主義保持距離，卻越來越常借用其元素，甚至探索起超現實主義的核心主題：夢境。《蜜比血甜》（*Honey is Sweeter than Blood*）這幅畫領人進入夢境。所有事物皆陷入沉睡，身體頹然倒地，深深睡去，斷頭也緊閉著雙眼。身體在休息，想像和夢境的中心「心智」卻色彩繽紛、生氣蓬勃。夢中的思維以零散的影像呈現，像是腐爛中的驢子和蜂擁而來的螞蟻。達利想表現出生命的多元狀態：天空中的乳房也看起來像眨眼的眼睛。不過，這裡的類比效果不如非洲禿鸛之眼那樣震撼人心。

　　達利前一年曾在巴黎看過伊夫·坦基的作品，這幅畫的構圖跟坦基筆下詭譎的風景有異曲同工之妙。達利跟坦基一樣，以清晰的地平線將天空和神祕的景色分隔開來，畫面中詭異的生物形態和幾何圖樣投下怪誕的陰影。

　　達利的筆勁挑釁意味濃厚，令安德烈·布荷東看得坐立不安。但他極想拉攏達利加入超現實主義的行列，只好客氣地別開眼，不去看達利畫中的斷頭、鮮血，以及後來出現的排泄物污漬。在此同時，達利的靈感也泉湧不絕。一九二九年三月，他搬到巴黎，跟老友兼大學同學路易斯·布紐爾一起創作駭人的影片：《安達魯之犬》（*Un Chien Andalou*）。

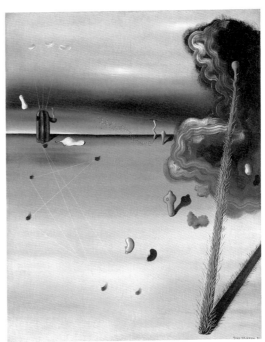

《媽媽，爸爸受傷了！》
伊夫·坦基，一九二七年。

帆布油畫。36¼ x 28¾ 英寸
（92.1 x 73公分）。
現代藝術博物館，紐約。
購入（78.1936）

電影中的超現實

　　達利和布紐爾只花了幾個月就執導出《安達魯之犬》。這部影片相當觸目驚心——螞蟻從男子手上的洞爬出、一匹腐爛中的驢子橫躺在鋼琴上——然而，真正最震撼人心的是第一幕。影片開頭是一名男子若有所思地望向一輪白月，下個鏡頭，白月就成了年輕女子的眼白，男子冷靜地切割她的眼球。為求逼真，達利和布紐爾以蒙太奇手法跳接出驚人效果。兩人先是拍攝死掉的動物眼睛被切開、眼液噴出的場景，再將這一幕疊加到男子撐開女子眼睛的畫面上。即使觀眾明白這只是噱頭，仍不禁毛骨悚然、心有餘悸。擔心觀眾反彈的布紐爾，參加首映會時還在口袋裝了石頭，以防群情譁然起暴動。

超現實戰場：「血、糞便及腐爛」

　　拍完《安達魯之犬》後，接下來五年，達利大都待在巴黎。花都「充滿傷眼建築」，生活步調緊湊，令達利深惡痛絕，但他也明白，為了開創事業，為了在歐洲前衛藝術圈打響名號，自己不得不在此逗留。他馬上就捲入前衛藝術圈的爭論中，夾在布荷東的理想主義及喬治‧巴代耶（George Bataille）殘暴的唯物主義這兩大超現實主義派系間，左右兩難。昔日布荷東及巴代耶互相較勁、爭著想當超現實主義運動領頭羊，現在則搶著當達利的代言人。

　　要說巴代耶比布荷東更加了解達利也不為過。巴代耶不需要避開「血、糞便及腐爛」，反而很欣賞達利作品中「駭人的醜陋」。兩人的想法也多有交集：巴代耶跟達利一樣，認為現代生活已和具象現實、基本物質性脫節。巴代耶跟志同道合的友人創辦了《文件》（*Documents*）雜誌，他向達利大獻殷勤，兩人會自然地彼此交流想法。雜誌上刊登了「細物照」，像是指甲粗糙、長著硬毛的腳趾頭的特寫、唾液滿溢的嘴巴、死掉的蒼蠅等達利看了會拍手叫好的影像。整本雜誌充斥著色情、死亡及腐敗的意象。達利下一幅作品《早春的日子》（*The First Days of Spring*），便是以這類主題為軸心。

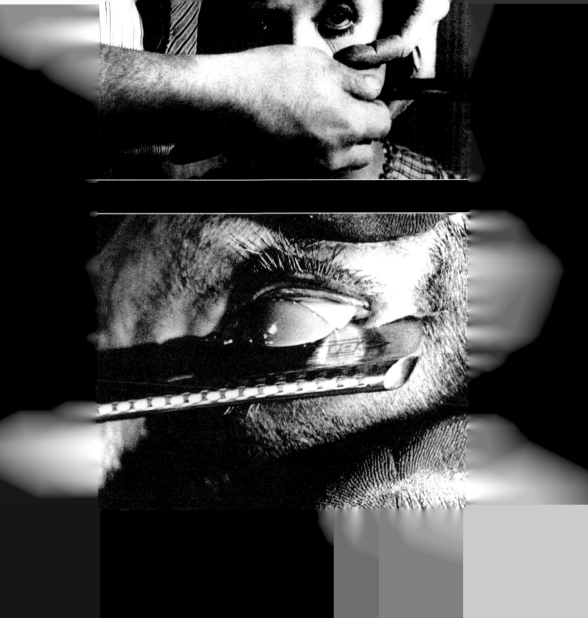

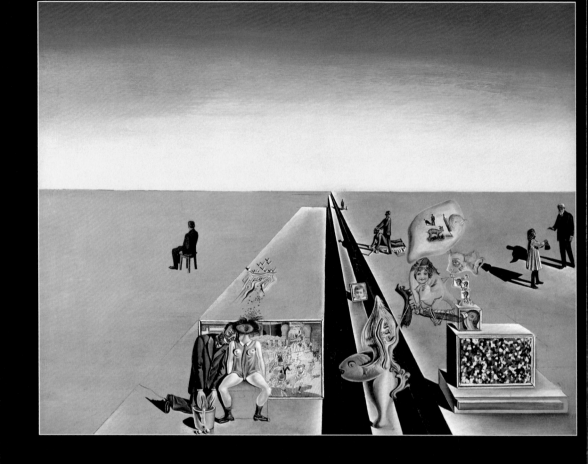

《早春的日子》
薩爾瓦多・達利，一九二九年

木板油畫拼貼
19 ½ x 25 ½ 英寸（49.5 x 64 公分）
薩爾瓦多達利博物館，聖彼得堡，佛羅里達
借自雷諾斯・摩斯位儷（E. & A. Reynolds Morse）

《早春的日子》

達利的妹妹形容《早春的日子》是「畫布上的噩夢」。我們進入了另一個夢中的世界，只是這次一切事物都染上了佛洛伊德《夢的解析》的色彩，佛洛伊德也來插花，化身為畫中身穿棕色西裝的老男人。佛洛伊德認為從夢境可看出痛苦的童年經歷，以此概念為主軸，達利用多彩繽紛的符號，將自己的記憶具象化。

從附著在沉睡頭像上的巨大蝗蟲可看出達利懼怕昆蟲。他對昆蟲的恐懼源自童年時的經歷。在自傳《祕密生活》中，他提到自己曾拎著一隻噁心又黏糊糊的鴨嘴魚，看到魚臉竟然跟蝗蟲長得一模一樣，簡直嚇傻了眼。學校的惡霸愛拿這點來欺負他，硬把蝗蟲塞到他的衣服中。畫中，蝗蟲的腳停在斷頭的嘴巴和眼角上，呈現出昆蟲在他身上爬的噁心感。除了可怕的東西之外，達利的過去還是有賞心悅目的意象：沉睡的頭像跟卡達克斯巨岩群的岩石形狀一樣。畫中的動物，像是小鹿和老鷹的頭，應是取材自他愛書中的插畫。粗圓的鉛筆則可能象徵他的第一枝蠟筆。

達利筆下的夢境錯綜複雜。他把日常生活中毫不相干的事物湊在一塊，像是插進桶子的手指。他還表現出夢境中時空交融的樣子：達利是個嬰兒（路上的照片），是個跟爸爸手牽手的小男孩（遠方），也是個男人（前景）。他結合了幼時的恐懼和性慾欲。畫的左方，有名男子幻想他正在裸女身旁，而那女子的頭顯然是性器官。

達利呈現了事物在不同狀態間的變化，整組意象應被解讀為連續的變化狀態。以坐在詭異身形上的小天使的臉來說，我們可看出幾個階段：狀似血管的分支（植物形態）變成沉睡的頭像，再化為小天使的臉。不過，這樣的設計事實上並不盡如人意，達利自己也發現了。《安達魯之犬》讓他明白電影遠比繪畫更適合用來呈現變化。

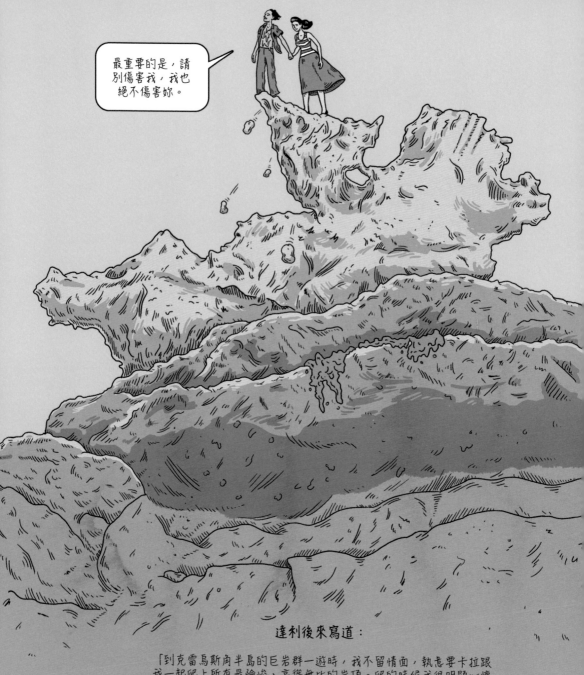

達利後來寫道：

「到克雷烏斯角半島的巨岩群一遊時，我不留情面，執意要卡拉跟我一起爬上所有最險峻、高聳無比的岩頂。爬的時候我很明顯心懷不軌，尤其在我們爬上粉紅花崗岩的時候。這顆岩石像老鷹，展翅作勢俯衝而下，因此被稱作鷹岩。在陡峭的岩頂，我發明了一個遊戲，硬拉卡拉陪玩，要她跟我一起把大花崗岩塊推下岩壁，再看著岩塊因撞到底下岩石而碎裂，或掉進海中。」

小霸王邂逅王后

　　工作纏身、疲憊不堪的達利，躲回卡達克斯的家。法國詩人保羅・艾呂雅（Paul Eluard）和他的妻子卡拉專程去拜訪他。一見到卡拉，達利馬上就拜倒在她的石榴裙下，還謙虛地說卡拉「認為我是天才」。兩人於是展開戀曲，宛如一齣超現實的戲碼：初次跟她約會前，達利一開始的打扮是上半身穿著斜紋絲綢襯衫，下半身則是泳褲，戴了一條珍珠項鍊，十分怪裡怪氣。他還用魚骨膠和羊糞塗抹全身，腋下則塗上血和藍色油漆。不過正要離家前，他有所遲疑，很快去沖了個澡，改以低調風格赴約。在乾冷的強風吹襲下，他牽著卡拉漫步克雷烏斯角半島，帶她去觀賞鷹岩。

卡拉王后

　　後來達利告訴社交名媛阿曼達・李爾（Amanda Lear）：「我喜歡看卡拉盛裝打扮，穿戴珠寶，活像個王后。」兩人初次約會後過沒多久，卡拉就離開丈夫跟小女兒，投入達利的懷抱。比達利大十歲的她，像個控制狂母親一樣掌控著達利。初次約會時，她對他說：「我的小男孩，咱們永遠別再分開。」被當成小孩對待的達利，外出時口袋半毛錢都不帶，付賬時全由卡拉掏錢埋單。顯然達利也樂於迎合她，李爾還記得：「每次他收到賬單，就會馬上遞給卡拉。她一接過賬單就放入手提包中。」一手遮天的卡拉，也擴張了達利的帝國版圖，推廣他的畫作及著作，拉藝術贊助商，舉行拍賣會及畫展。達利常會在作品上署名「卡拉・薩爾瓦多・達利」。卡拉的強勢作風並不討喜。藝術史學家約翰・理查森（John Richardson）曾寫道，大多數人「都同意認識卡拉，就會討厭她」。卡拉籌劃一切，達利則當政主宰。達利提過自己曾坐在車內，看著卡拉冒著傾盆大雨換輪胎。後來跟李爾聊到這件事時，達利也坦言：「基本上，我就是個沙豬。」

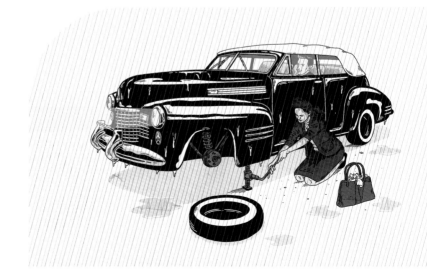

加入超現實主義陣營

一九二九年夏天，達利決定加入超現實主義陣營。為何選在此時？他只是見機不可失，把握良機罷了。他的盤算是「越快成為領袖越好」。布荷東大概是覺得達利的個人魅力對這個圈子有益無害，還能替超現實藝術增添新氣象、拓展境界，才自作主張把達利拉進來。他讚揚達利的畫「令人致幻」，還說達利會將觀眾帶到虛幻的想像國度中。雖然兩人的歧異很快就浮上檯面，但他們的確都對佛洛伊德的理論深感興趣。一九三八年，達利造訪佛洛伊德位於倫敦艾斯沃斯路的家，只不過佛洛伊德極為寡言，因為當時他得了口腔癌，很難開口說話。

《早春的日子》算是風格蛻變的里程碑，也是達利首度根據佛洛伊德的理論，嘗試嚴謹地描繪出潛意識思流。他也在此時依照佛洛伊德的理論，替超現實主義下了定義。達利認為佛洛伊德「表示人體中充滿了祕密抽屜」，大讚潛意識世界彷彿未知領域，「超現實」事物在此處萌生。人體在他後來的幾件作品中，以櫥櫃或碗櫃的姿態呈現。在《人形櫥櫃》（*The Anthropomorphic Cabinet*，這座塑像的原型是他在一九三六年完成的畫作）中，他打開了潛意識的祕密抽屜，就像他說的，讓「無數自戀氣味……飄散而出」。細長的血管、如蟲蠕動的頭髮，以及從抽屜掉出來的腸子，其狀猙獰，透露出自我厭惡感，彷彿在他人眼中，達利的內心世界醜陋不堪、令人作嘔。

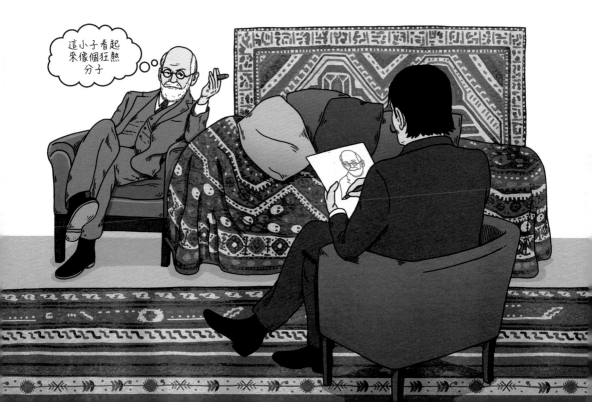

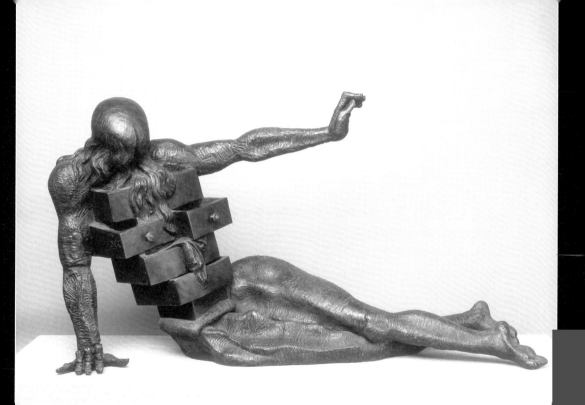

達利的斗櫃抽屜

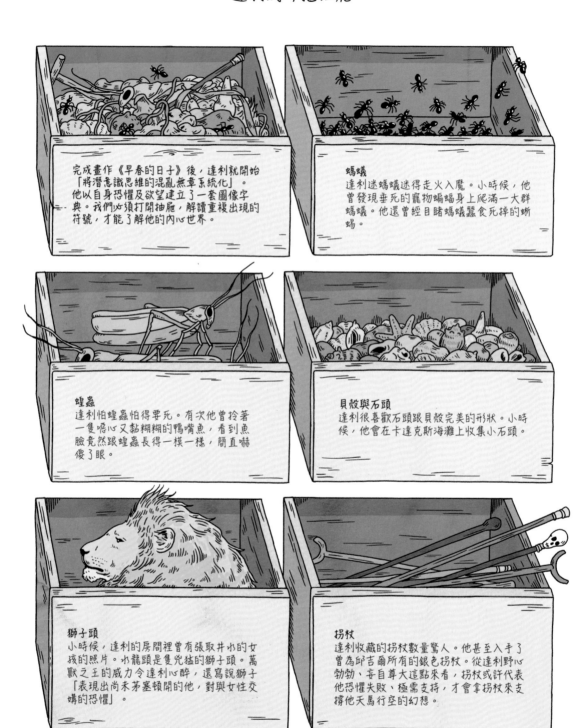

完成畫作《早春的日子》後，達利就開始「將潛意識思維的混亂無章系統化」。他以自身恐懼及欲望建立了一套圖像字典。我們必須打開抽屜，解讀重複出現的符號，才能了解他的內心世界。

螞蟻
達利迷螞蟻迷得走火入魔。小時候，他曾發現垂死的寵物蝙蝠身上爬滿一大群螞蟻。他還曾經目睹螞蟻蠶食死掉的蜥蜴。

蝗蟲
達利怕蝗蟲怕得要死。有次他曾拎著一隻噁心又黏糊糊的鴨嘴魚，看到魚臉竟然跟蝗蟲長得一模一樣，簡直嚇傻了眼。

貝殼與石頭
達利很喜歡石頭跟貝殼完美的形狀。小時候，他會在卡達克斯海灘上收集小石頭。

獅子頭
小時候，達利的房間裡曾有張取井水的女孩的照片。水龍頭是隻兇猛的獅子頭。萬獸之王的威力令達利心醉，還寫說獅子「表現出尚未茅塞頓開的他，對與女性交媾的恐懼」。

拐杖
達利收藏的拐杖數量驚人。他甚至入手了曾為邱吉爾所有的銀色拐杖。從達利野心勃勃、妄自尊大這點來看，拐杖或許代表他恐懼失敗、極需支持，才會拿拐杖來支撐他天馬行空的幻想。

與父親斷絕關係的達利

　　對達利來說，一九二九年是漫長艱苦的一年。他搬到巴黎，墜入愛河，加入了超現實主義圈。他開始舉止反常，簡直可說是歇斯底里，正如他跟卡拉的初次約會那樣。達利的父親對兒子言行乖張，還勾搭上人妻大為震怒。他還聽說達利在其中一幅畫寫下：「有時候為了好玩，我會吐口水在母親的畫像上。」當然，在他聽來，這無非是在侮辱他心中的已故妻子。

　　一九二九年十二月六日，達利收到父親寄來的一封信，信中父親揚言要斷他金援，將他趕出卡達克斯。精通佛洛伊德理論的他，大談被父親拒於門外對他造成的心理衝擊，對自己的所作所為卻絲毫不負責。達利遭逐出家門，引起眾人關注，骨子裡是個自戀狂的他，簡直樂在其中，還對此大做文章。為了頂撞父親，他剪下頭髮，埋在卡達克斯的沙灘，然後剃了個大光頭，請布紐爾拍下他頭頂著海膽的樣子。

頭上頂著海膽的達利，卡達克斯，一九二九年。
路易斯・布紐爾
明膠銀鹽相片，30 x 19 公分。
以色列博物館。紐約山謬・葛羅弗伊基金會（Samuel Gorovoy
Foundation）贈予以色列博物館的友人（B89.0066）。

在巴黎扮演國王與王后

　　巴黎人奢華的生活對達利和卡拉造成極大的壓力。一貧如洗的他們，生活圈全是有錢人跟名流。達利和卡拉拚命想融入巴黎的圈子，亟欲令大家刮目相看，為此也卯足了勁。兩人像國王與王后般，和友人大肆吃喝玩樂，卡拉為湊生活費只得四處兜售達利的畫作及「超現實」新商品。達利曾設計了幾項絕妙產品，雖然當時卡拉沒能找到識貨行家，但其中幾項現在已做成商品上市。

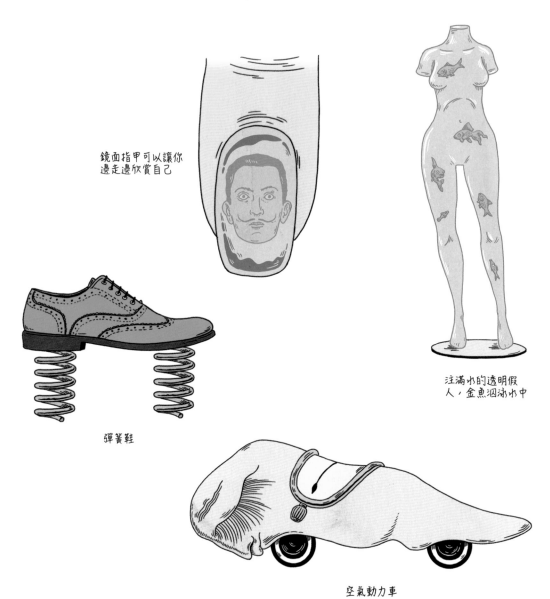

鏡面指甲可以讓你
邊走邊欣賞自己

注滿水的透明假
人，金魚迴游水中

彈簧鞋

空氣動力車

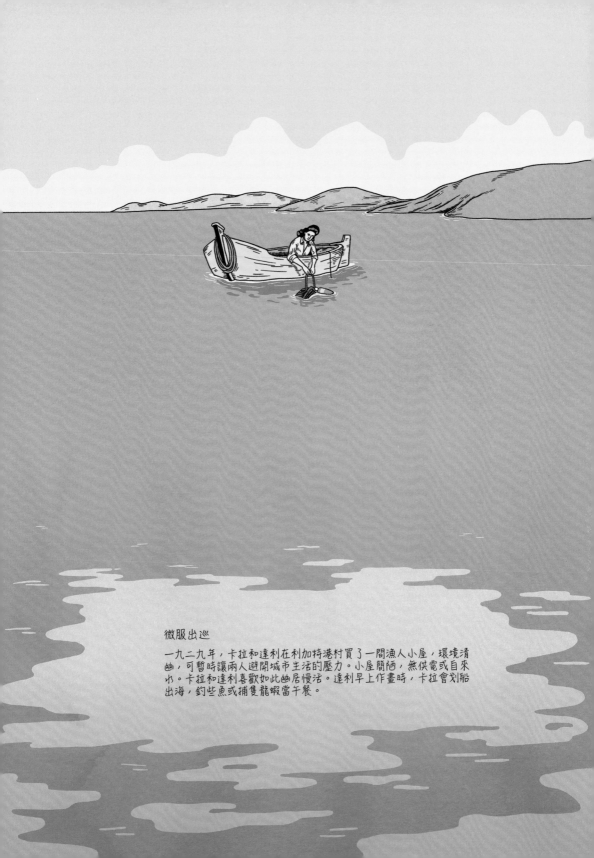

微服出巡

一九二九年，卡拉和達利在利加特港村買了一間漁人小屋，環境清幽，可暫時讓兩人避開城市生活的壓力。小屋簡陋，無供電或自來水。卡拉和達利喜歡如此幽居慢活。達利早上作畫時，卡拉會划船出海，釣些魚或捕隻龍蝦當午餐。

《記憶的永恆》

　　達利畫《記憶的永恆》（*The Persistence of Memory*）時，卡拉剛好在外頭看電影。一回到家，達利就叫她坐下，閉上眼睛。等激動地倒數完、卡拉睜開眼後，他才掀開蓋在畫上的布。卡拉的感想是：「任何人只要一看見這幅畫，就絕對忘不了。」融化的時鐘看了令人心神不寧，但這個劃時代的意象其實簡明易懂。它描繪了兩人在利加特港村的安樂窩生活，時間流動緩慢，彷彿「融化」般，也反映出達利在卡拉身邊感到安逸悠哉，就像他所說的：「卡拉……她成功地替我築起了一層殼……因此我自己才能在她柔軟無比的呵護下，持續老去。所以作畫那天，我才把鐘錶畫得軟趴趴的。」這個意象也跟發臭的起司有關。畫下鐘錶前，達利吃了幾塊稀軟的卡門貝爾起司，融化的起司便以融化的鐘錶呈現。

　　達利對軟硬之間的變化十分著迷。《祕密生活》一開頭，達利就滔滔大談菠菜「稀軟不成形」，是何其恐怖，還拿菠菜跟龍蝦硬邦邦的盔甲相比。這位風趣的超現實主義畫家喜歡不按牌理出牌，公共藝術通常都以永恆不變的金屬製成，但他竟然拿可吃下肚的鬆軟麵團來發揮。晚餐時，他會大啖動物骨頭，令賓客反胃：「鳥兒的小頭骨啃起來口感絕佳。要品嘗大腦，再也沒比這更好的吃法了吧？」他筆下融化的時鐘並非只是噱頭，還極富哲學意涵。時間此一主題多年來蔚為流行：愛因斯坦和亨利・伯格森（Henri Bergson）認為時鐘所定義的時間，準確性有待商榷，而達利的時鐘也表現出伯格森的時延（durée），或「真實」的時間的流動。

瘋狂與達利的偏執狂批判法

　　在達利看來，「超現實」的現實就像一股不停聚集的力量。 他先是認為超現實的現實是大自然產物，就像鬼斧神工的巨岩群，後來又在自己的理論中加入了佛洛伊德潛意識世界的觀點。談到《記憶的永恆》這幅畫時，他說自己當時出現了幻覺。一九三○年代，達利發想了偏執狂批判法：他強調，要刺激絕妙創意湧現，就必須先陷入瘋狂狀態。他認為自己就像個瘋子，見到幻覺，發掘出各式各樣的現實，說：「我跟瘋子唯一的不同是我沒瘋。」布荷東覺得達利的取徑大有潛力，力挺聲援，但認為達利過於美化瘋狂，有點不近人情。

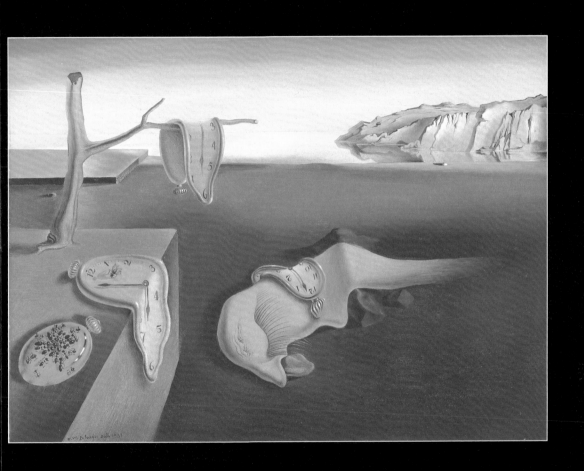

《記憶的永恆》
薩爾瓦多・達利，一九三一年

帆布油畫
9 ½ x 13 英寸（24.1 x 33 公分）
紐約現代藝術博物館
不具名人士捐贈（162.1934）

審判成一場脫衣舞秀

　　達利的某些觀點讓布荷東越來越憂心忡忡。達利要殘酷也可以很殘酷，他所推崇的價值觀跟希特勒的法西斯理想相差無幾，酷似到令人如坐針氈。達利的畫作《威廉‧泰爾之謎》（*The Enigma of William Tell*，約一九三三年）成了壓倒布荷東的最後一根稻草。在這幅畫中，共產主義領袖、也是超現實主義者眼中的英雄──列寧，姿態可悲、半裸著身子蜷縮在地上。

　　一九三四年二月，布荷東命達利出席一場「審判」，解釋他在超現實主義扮演的角色。達利不懷好意地揶揄了整場審判。他全身裹上層層毛衣，嘴巴含著一根溫度計出席，稱自己生病了。每向他提出一個問題，他就脫掉一件衣服，查看體溫。達利的舉止惹毛了一些人，其他人則忍不住發出陣陣笑聲。他一面扮宮廷弄臣娛眾，一面替自己辯護，還脫口說出名言：「我本人就是超現實主義。」達利的論點是，若超現實主義以潛意識思流為優先，審查或禁止潛意識思流就是背道而馳。幸好最後小霸王無事脫身，直到一九三九年，布荷東才正式將他逐出超現實主義圈。

美國之旅

　　到了一九三四年，達利也等得不耐煩了：超現實主義圈的審判令他顏面大失，落得身無分文的窘境，他卻迫不及待想功成名就。他的作品在美國逐漸炙手可熱，所以小霸王一跺腳，就有祕密贊助人（結果這個人竟是畢卡索）出資讓他到美國一遊。這趟旅程簡直就像一場演不停的超現實戲劇。船開航後，達利嚇個半死，整段跨越大西洋的航程都把自己綁在床鋪上，用線將畫作跟手指或衣服繫住。抵達目的地後，達利拿著超長的法國長棍麵包下船，底下記者簇擁，等著迎接他大駕光臨。他彬彬有禮地「折斷麵包」，跟一頭霧水的觀眾一起分食。

　　達利在紐約的景物發現了超現實之美：「高樓大廈聳立在眼前，銅綠色、粉色、奶白色交雜，宛如一塊巨大的哥德風洛克福起司。我愛死洛克福起司了。」他在文章中大讚美國四處充斥著荒誕不經的事物，此地「空無一人的摩天大樓牆上，長出了柏樹」。他還拿超現實思維跟好萊塢低俗鬧劇相比，硬是和「荒謬大師先驅馬克・森內特（Mack Sennett）、亨利・蘭登（Harry Langdon），還有令人難以忘懷的巴斯特・基頓（Buster Keaton）」攀關係。

　　在朱利安・利維畫廊的畫展開幕之夜，達利使出渾身解數娛眾，令紐約客為之絕倒。他的展覽大獲成功，售出了十二幅畫，開價高得驚人，達利在歐洲曾售出的價碼全都望塵莫及。達利在這趟旅程中鐵了心不斷宣傳自己，只要一有機會提高自己的地位，他就絕不放過。一九三五年一月十一日，他到現代藝術博物館演講，主題是「超現實主義繪畫及偏執狂意象」。旅程告一段落時，他也成了紐約的名人，每分每秒他都樂在其中。

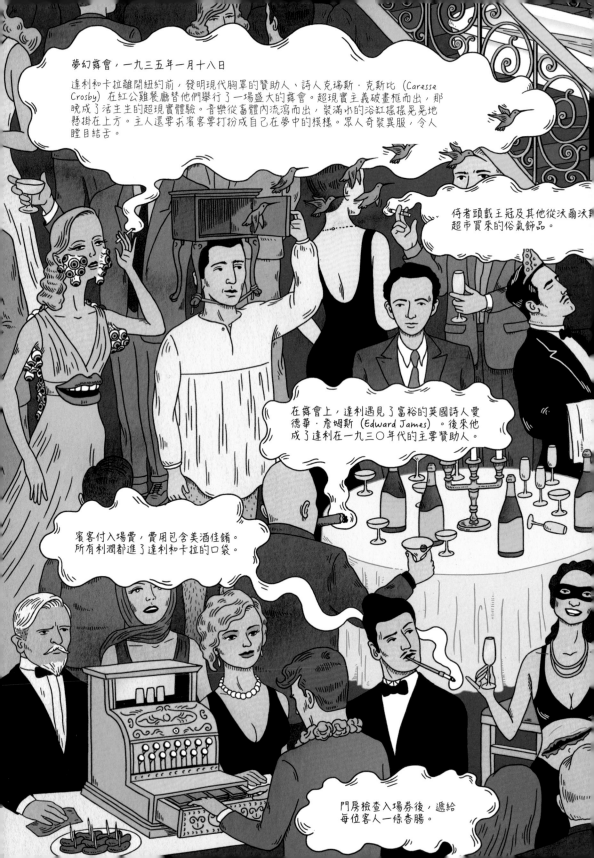

夢幻舞會，一九三五年一月十八日

達利和卡拉離開紐約前，發明現代胸罩的贊助人、詩人克瑞斯‧克斯比（Caresse Crosby）在紅公雞餐廳替他們舉行了一場盛大的舞會。超現實主義破畫框而出，那晚成了活生生的超現實體驗。音樂從畜體內流瀉而出，裝滿水的浴缸搖搖晃晃地懸掛在上方。主人還要求賓客要打扮成自己在夢中的模樣。眾人奇裝異服，令人瞠目結舌。

侍者頭戴王冠及其他從沃爾沃斯超市買來的俗氣飾品。

在舞會上，達利遇見了富裕的英國詩人愛德華‧詹姆斯（Edward James）。後來他成了達利在一九三〇年代的主要贊助人。

賓客付入場費，費用包含美酒佳餚。所有利潤都進了達利和卡拉的口袋。

門房檢查入場券後，遞給每位客人一條香腸。

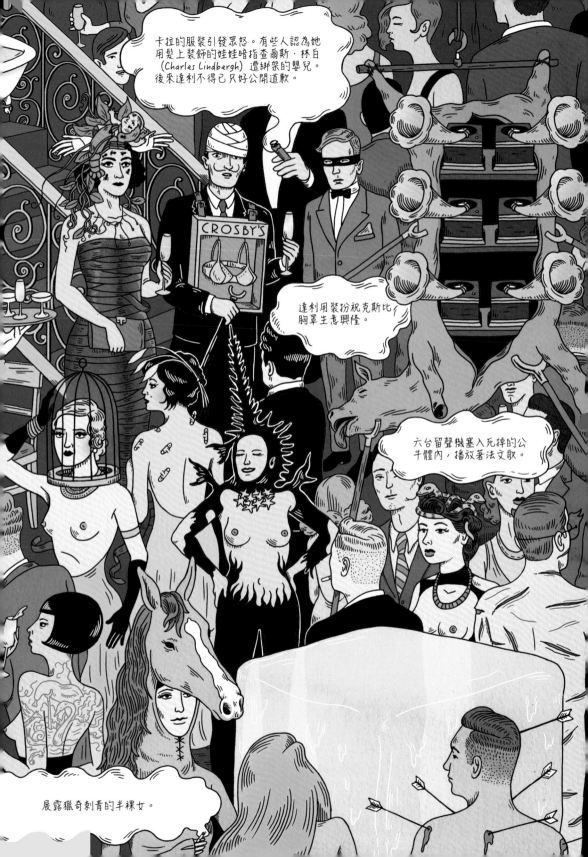

紈袴子弟或政治懦夫？

　　回到西班牙後，達利至菲格拉斯拜訪父親。他從一九二九年之後就沒跟家人見過面。當時他阿姨也在場，根據她的說法，雙方見到彼此激動萬分，結局算是皆大歡喜。然而，達利擔心內戰即將爆發，並未久留西班牙。離國前，他作了《軟式建築與煮熟的豆子》（*Soft Construction with Boiled Beans*，《內戰的預感》）這幅畫，套句達利的話來說，畫中將西班牙描繪成「巨大的人體分化出醜陋猙獰的手腳，發狂地拚命互相勒掐」。達利對西班牙內戰的看法叫人猜不透。一開始他支持革命黨，原因是戰爭爆發時，他的好友兼繆思羅卡慘死在法西斯手下。後來他卻換邊站，改支持法西斯政府，此舉不但惹怒親朋好友，也令藝術圈譁然。西班牙的情勢相當複雜：親朋好友反目成仇，明爭暗鬥。身為中產階級的一員，達利的父親不幸被革命黨盯上，全家人都遭到慘無人道的對待。妹妹安娜瑪麗亞鋃鐺入獄，受盡共產黨折磨，父親的宅邸也被搜刮一空。

　　達利仍是那副德性，膽小怯懦，左閃右避就是不願面對。他和卡拉逃離西班牙時，帶上了國民軍和共和軍國旗，無論遇到哪一方，就舉起哪一方的旗子示好。直到第二次世界大戰結束，達利和卡拉才重回西班牙。布荷東相當鄙視這對夫妻的怯懦行徑，但達利一點都不放在心上，他還有其他事要煩惱。

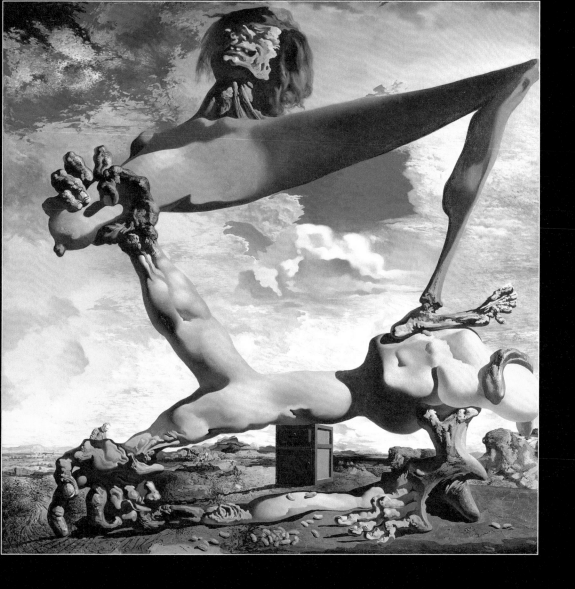

《軟式建築與煮熟的豆子》（《內戰的預感》）
薩爾瓦多‧達利，一九三六年

帆布油畫
39 ⅓ x 39 ⅜ 英寸（99.9 x 100 公分）
費城藝術博物館，
阿倫斯伯格夫婦收藏品（Louise and Walter Arensberg），一九五○年

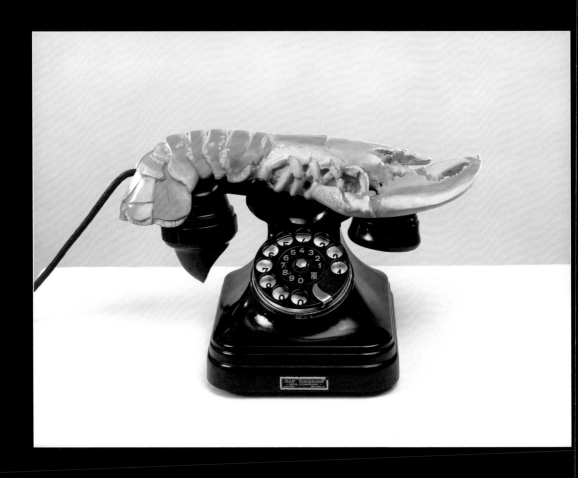

《龍蝦電話》
薩爾瓦多·達利，一九三六年

塑膠、石膏及混合媒材
7 x 13 x 7 英寸（17.8 x 33 x 17.8公分）
© 泰特現代美術館，倫敦

超現實物品

　　超現實主義藝術家正不斷開發另類表現手法。布荷東思索以超現實物品來創作的可能性已有多年。他的發想源自一場夢——他記得夢到一本很神奇的書，書頁以厚重黑布製成，書背狀似木刻地精。當時他寫下：「我想在市面上推出這樣的商品。」後來他大方稱達利乃超現實物品大師。

　　達利總是想博君一笑，出自他手中的超現實物品不但逗趣，也極具挑逗意味。作品通常指涉性愛，達利也的確打算創造出「栩栩如生的物品，大剌剌地曬色情，以間接手法來挑起情慾流動」。玩心大開的他，把粉紅色的龍蝦夾在電話上。這支《龍蝦電話》（Lobster Telephone）隱含著物品之間神祕的關係。電話話筒和龍蝦的構造頗為相似，兩者都有頭、身體及底部。當然，我們朝著龍蝦的性器官講話這件事，也讓達利引以為樂。

　　英國藝術收藏家愛德華‧詹姆斯買下了幾具龍蝦電話擺在豪宅中裝飾。一九三〇年代，達利打進了英國藝術圈，闖出一番名堂。一九三六年夏天，他穿著潛水服，帶了隻俄國牧羊犬，現身倫敦國際超現實畫家展演講，震驚全場。有點離譜的是，他居然突然卡在無空氣流通的潛水頭盔中，多虧年輕的詩人大衛‧蓋斯科因（David Gascoyne）幫忙才脫困。總算探出頭、死命呼吸的達利大聲宣告：「我只是想表現出『深深潛入』人類心底的樣子而已。」隔天，達利登上了各大報頭條。

使雙重影像臻至完美

一九三〇及一九四〇年代，達利風格一轉，如藝術史學家唐恩‧艾德司（Dawn Ades）所形容：「昔日超現實主義畫作，風格總是既抽象又官能，充斥著『難懂的斷垣殘肢、晦澀的血液滲流、五臟六腑撕裂開來的洞、岩石的毛髮及悲慘的移民』，但現已畫上句點。」

達利發表了專著《非理性的征服》（ *The Conquest of the Irrational* ，一九三五年），專門探討偏執狂批判法，並精進雙重影像技法。《奴隸市場中消失的伏爾泰半身像》（ *Slave Market with the Disappearing Bust of Voltaire* ，一九四〇年）這幅畫或許是他筆下最撲朔迷離的傑作。在這幅畫中，兩個截然不同的現實世界同時並存。在其中一個世界中，可見半裸的卡拉望向人群，包括兩名身著十七世紀服飾的女子。在另一個世界中，那兩名著古裝的女子和拱形門口合起來，形成了作家伏爾泰的半身像。如此雙重技法實在相當高明，但達利幾乎就像把自己逼入了偏執狂批判法的死胡同裡，動彈不得。他是不是想不停創造出雙重影像？在一九四〇年代，他著手尋新主題。

達利也開始多方經營。拜會知名室內設計師尚‧米歇爾‧法蘭克（Jean-Michel Frank）後，他便跨足傢俱設計，創作出鍍金的麗達椅（這張椅子首度亮相是在達利早期的畫作《頭是玫瑰花的女人》中）。作品鮮活動人，達利在細部下了不少工夫：「椅臂」成了婀娜的手臂，三支椅腳則踩著細緻的高跟鞋。達利也大膽嘗試了珠寶設計，最著名的作品大概非紅寶石嘴唇胸針莫屬。他想到「歷代各國詩人都形容香唇如紅寶石，貝齒如珍珠」，於是就用真正的紅寶石做成香唇，以小圓珍珠當貝齒，奢華地幽了一默。

商場的語言也和達利偏執狂批判法有所共鳴。好的廣告會使普通的產品昇華，讓它看起來出眾卓絕。達利的產品也充滿了潛在性慾，廣告無不將此伎倆操弄到淋漓盡致。事實上，他還偏執地認為是商家偷了他的點子：「⋯⋯絕大部分的商店櫥窗陳列⋯⋯顯然皆深受超現實主義影響，而且⋯⋯還深受我個人的影響。一旦我的點子公諸於世，就會逃離我的手掌心，我再也無法賦予其實體，更無法靠它賺錢。」

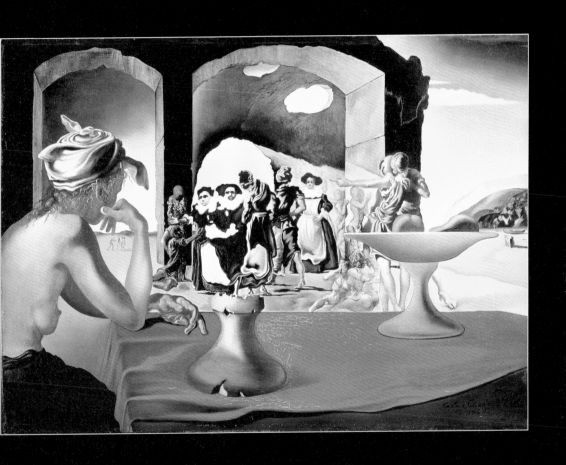

《奴隸市場中消失的伏爾泰半身像》
薩爾瓦多·達利，一九四〇年

帆布油畫
18¼ x 25¼ 英寸（46.5 x 65.5公分）
薩爾瓦多·達利博物館，聖彼得堡，佛羅里達

邦威特泰勒百貨

在美國，達利的名氣扶搖直上。一九三九年，被《時代》雜誌報導「以怪誕櫥窗陳列出名」的邦威特泰勒百貨，請他裝飾櫥窗。延請超現實主義巨星時，業主答應全交由達利去發揮，結果卻食言，惹得小霸王大發雷霆，還上了報紙頭條。

達利想出來的主題「白晝與黑夜」頗為老套，但邪氣的設計看了實在令人髮指。一具長著綠指甲、亂蓬蓬紅髮、幾近腐朽的破舊假人，站在裝滿水的浴缸旁，浴缸中還有三隻假手臂伸出。蠟像十分陰森：身體因久置而泛黃，頭髮乃取自真人屍體。櫥窗陳列滿布動物標本：浴缸邊緣鋪著黑色波斯羔羊的毛皮。還有張恐怖的床，床腳是四隻水牛腳，床上方的水牛頭口中叼著血淋淋的鴿子。

百貨九點半開張時，來客無不怨聲載道。百貨經理只好決定撤掉達利邪裡邪氣的假人，換上百貨身穿時裝的假人。此舉令達利勃然大怒：「所以我衝進櫥窗裡重新布置，櫥窗上署名達利，不這麼做會有辱我的名聲。我只不過推了浴缸一下，它就破窗而出，我自己也嚇個半死，實在太過莫名其妙。」為此達利遭逮捕入獄，跟「醉鬼和無所事事的遊民關在一塊，他們嘔吐、打架樣樣都來，樂天得令人嘖嘖稱奇」。達利辯稱對方「請他創作藝術品」，他不想要自己的名字「跟一般的櫥窗陳列扯上關係」。法官路易斯·布洛斯基（Louis Brodsky）寬宏大量，下了此結論：「某些特權，對喜怒無常的藝術家來說，似乎頗為受用。」

這段插曲不但讓達利聲勢水漲船高，當然也順道打響了這間高級時尚百貨的名聲。達利成了超現實主義畫家名義上的領袖，正如作家亨利·米勒（Henry Miller）所形容：「如果你隨便問個人超現實主義是什麼，他會回答，是薩爾瓦多·達利。」正當邦威特泰勒百貨一陣騷亂時，達利獲邀設計那年紐約世界博覽會遊樂園中的維納斯之夢館。

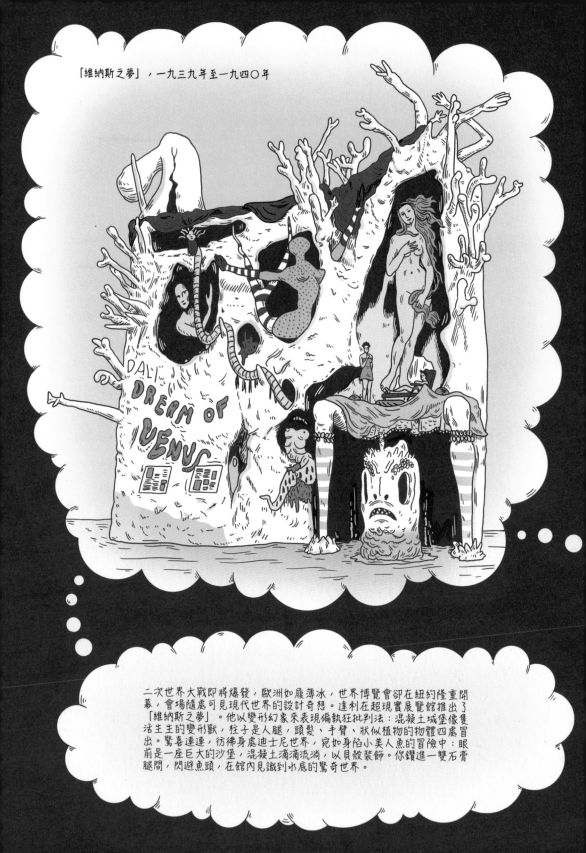

「維納斯之夢」，一九三九年至一九四〇年

DALI
DREAM OF
VENUS

二次世界大戰即將爆發，歐洲如履薄冰，世界博覽會卻在紐約隆重開幕，會場隨處可見現代世界的設計奇想。達利在超現實展覽館推出了「維納斯之夢」。他以變形幻象來表現偏執狂批判法：混凝土城堡像隻活生生的變形獸，柱子是人腿，頭髮、手臂、狀似植物的物體四處冒出。驚喜連連，彷彿身處迪士尼世界，宛如身陷小美人魚的冒險中：眼前是一座巨大的沙堡，混凝土滴滴流淌，以貝殼裝飾。你鑽進一雙石膏腿間，閃避魚頭，在館內見識到水底的驚奇世界。

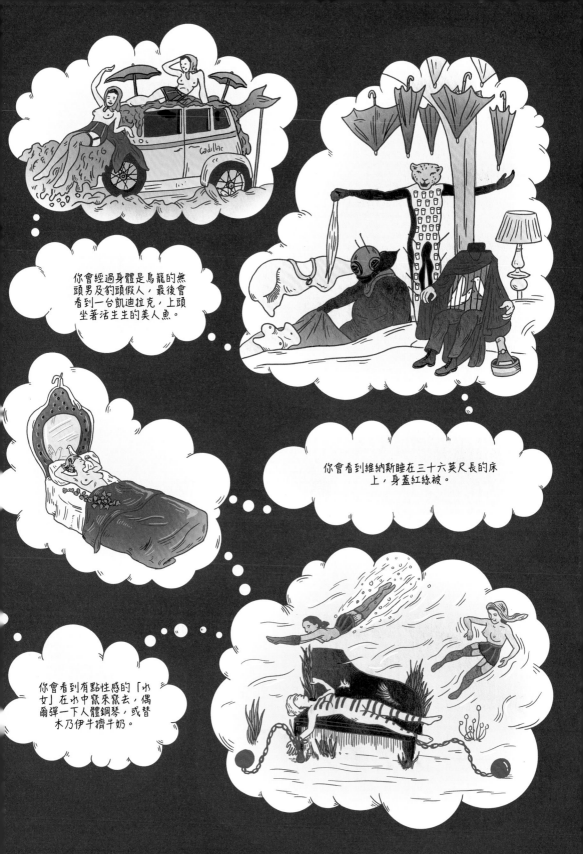

美國

　　達利拒絕碰社會政治議題，惹怒了其他超現實主義畫家。歐洲動盪不安，內戰徹底摧毀了西班牙，軍事獨裁者也控制了德國及義大利。一九三九年，另一場世界大戰即將爆發。而達利怎麼辦呢？他二話不說拔腿跑路。九月一日，希特勒入侵波蘭，達利一溜煙逃到法國西南部避難。正如他大言不慚地講述：「規劃冬季活動時，我考量到納粹可能會入侵，左思右想要逃到哪我才能同時大快朵頤……最後終於靈機一動……選了集法式料理大成的聖地：波爾多。這裡應該最後才會遭波及，如果德軍打贏的話，不過似乎不太可能贏。而且說到波爾多，自然就會想到波爾多酒、燉兔肉、葡萄鴨肝、橙汁鴨、阿卡雄鹽池生蠔……阿卡雄。我剛說過了。」

　　超現實主義圈或許本可對達利怯懦的行徑睜一隻眼閉一隻眼，但他竟然拿野蠻獨裁者希特勒大做文章，實在做得太過火。他在畫作《希特勒之謎》（*The Enigma of Hilter*）中，將元首描繪成某種神祕的存在，幾乎像是對他聊表同情。一九四〇年，達利逃到美國，直到二戰結束前都待在那裡。他顯然覺得在美國過得很愜意。在《美國詩歌──宇宙運動員》（*Poetry of America – The Cosmic Athletes*，一九四三年）這幅畫中，他融合了美國風土和他摯愛的西班牙景色：皮修莊園中的塔和卡達克斯的海景置於美國沙漠上。為讚頌經典美國產品，他還將可口可樂瓶放在畫的前景。此舉不只領先普普藝術，也搶先後來替美國頂尖品牌代言的安迪・沃荷一步：

> 　　美國這個國家最偉大的地方，是它開風氣之先，提倡最富有跟最貧窮的顧客買的東西基本上沒什麼兩樣。打開電視，看到可口可樂就知道總統喝可樂，伊麗莎白・泰勒也喝可樂，想一想就明白你自己也喝得起可樂。可樂就是可樂，付再多錢也買不到比街角遊民手中那罐還好喝的可樂。所有的可樂都一樣，所有的可樂都好喝。這點伊麗莎白・泰勒知道，總統知道，遊民知道，你自己也知道。

《美國詩歌——宇宙運動員》

薩爾瓦多·達利，一九四三年

帆布油畫
45½ 英寸 x **31**英寸（**116 x 78.7**公分）
達利戲劇博物館（**Teatre-Museu Dali**），菲格拉斯

超現實生意

　　達利在美國掀起一陣商業旋風。他和時裝設計師艾沙‧夏帕瑞麗（Elsa Schiaparelli）合作，設計出幾款驚天動地的服裝：墨水池帽、鞋型帽，以及印著斗櫃圖案的洋裝。他替《時尚》（Vogue）雜誌設計封面，幫西班牙棒棒糖公司加倍佳設計商標，還突發奇想，把商標放在棒棒糖頂端，好讓它一覽無遺。很有賺錢頭腦的達利開始任意出售自身光環，出演廣告替消化錠及巧克力代言。超現實主義同儕對愛錢的達利深惡痛絕。布荷東甚至用他的姓名字母變位，替他取了個別名「美金狂」（Avida Dollars，法語「愛錢」的同音詞）。

超現實樂趣

　　在紐約，達利不但持續作畫，也花了不少時間寫作。他出版了自傳《祕密生活》，只是書中捏造多於事實，還寫了一本小說《隱藏的面孔》（Hidden Faces，一九四四年）。小說中充斥著超現實主義意象。其中一段，主角格蘭賽爾伯爵（the Count of Grandsailles）坐在餐桌前盯著同席客人映在銀餐具上的倒影，不禁令人想起達利驚人的發明鏡面指甲。

　　達利認為在生活中落實超現實主義，就是提升超現實主義的境界。他生活中大小事都極盡荒謬，從衣著、用餐習慣，甚至到人際關係都是如此。達利一直很崇拜喜劇演員哈波‧馬克斯（Harpo Marx）低俗鬧劇式的幽默，兩人在一九三七年成為朋友。達利跟他一拍即合。某年聖誕節，達利寄了琴弦是帶刺鐵絲的豎琴給哈波，哈波的回禮也堪稱一絕，他寄了張自己用包著繃帶的手指彈豎琴的照片給達利。

　　晚餐則有如舞台演出。達利口味古怪：他最喜歡的料理是龍蝦佐巧克力醬。他也愛吃小小鳥，還會連內臟、羽毛一起整隻吃下肚。他的繆思之一伊莎貝拉‧杜弗雷斯尼（Isabelle Dufresne，後來自己改名為極致紫羅蘭〔Ultra Violet〕，還加入了安迪‧沃荷的工廠）形容了跟達利的奇妙晚餐約會，約會時兩人不但「互碰舌頭」，對話內容也很荒唐，餐點則豐盛無比。

現在的加倍佳棒棒糖
仍沿用達利的設計。

達利與好萊塢

達利一直十分嚮往好萊塢，想到那裡工作想瘋了。一九四四年，希區考克請他替新電影《意亂情迷》(Spellbound)中一場夢境的連續鏡頭設計背景。這部電影將心理分析理論應用在謀殺／懸疑片上，以壓抑的情緒會觸發神經官能症的概念為主軸。有了達利的名號加持，不用花錢就可引來媒體大肆報導，簡直如獲至寶——希區考克的製片廠發現達利光去年就六度登上《生活》(Life)雜誌。選達利不只是商業考量而已。希區考克也很喜歡他鮮明的夢境場景。業界的傳統是「電影中的夢境都得朦朧不清」，他對那套很反感，認為達利可以跳出窠臼。兩人打算讓夢境場景看起來超級寫實。跟之前一些合作經驗一樣，達利也覺得被擺了一道，因為不少出自他手的場景都被一刀剪去。不過最後的成品的確很有達利的風格，若隱若現的陰影、俯瞰的視角，還有許多眼球。在其中一個鏡頭，一把巨大的剪刀剪開了畫布上的眼睛，顯然參考了《安達魯之犬》中駭人的場景。

回到西班牙

二次大戰結束後，達利回到家鄉西班牙。他發了封電報給當時的元首佛朗哥，恭喜他終於肅清「有害勢力」，還西班牙清淨。為何他出此一舉？難道他只是鐵石心腸，趁機狗腿求上位嗎？這電報一發便引來軒然大波，不只藝術界為之反感，利加特港村的村民也與他反目成仇，他不得不離開村子一陣子避避風頭。達利的繆思卡蘿斯·羅贊諾形容當時的場面：「利加特港村刷白的牆上出現威脅要殺掉他的警告，達利在巴塞隆納常光顧的維尼托餐廳專用座椅遭人炸毀。喬治·哈里森爬上庭院圍牆露臉時，達利一看到他，還以為是刺客。」

但達利死性不改，依舊我行我素。搬回父親家住後，他就命卡拉把他們的凱迪拉克停在屋外。村中有車的人屈指可數，此舉等於公然張揚自己高人一等。或許他也想藉此挑釁父親耍叛逆，儘管如此，老父還是很歡迎兒子回家。薩爾瓦多·達利·庫西對卡拉頗有好感，喜歡搭她的黑色凱迪拉克兜風。一九五〇年九月，他因攝護腺癌過世。達利並未參加父親的葬禮，據說那天狂風肆虐。

村民就沒這麼寬宏大量了。達利在紐約飲酒作樂那幾年，他們卻得忍受佛朗哥獨裁政權壓迫。一九五〇年代，當地人得知達利要跟佛朗哥見面，便求他代為轉告將軍，當地民生潦倒，苦不堪言，哪知逢迎諂媚的達利卻上報家鄉一切安好。事實上，達利還在記者會上拍佛朗哥馬屁，甚至替佛朗哥的女兒畫了幅肖像。

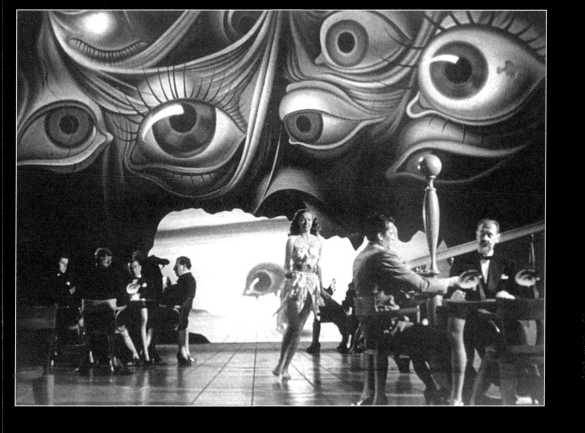

《意亂情迷》劇照
希區考克執導
背景設計出自薩爾瓦多・達利之手，一九四五年

希區考克／聯藝電影公司（United Artists）

達利與名流文化

戰後，達利和卡拉的生活有一定的規律：春夏秋都在利加特港村度過，冬天則於巴黎和紐約大宴賓客。在紐約，愛慕者會在達利於里賈納飯店的套房齊聚一堂，在巴黎，他則會在莫里斯酒店舉辦「奇蹟宮廷」（Court of Miracles），從下午五點到晚上八點不停狂歡。達利成了文化現象。本身就風靡全世界的披頭四想一睹大師風采，喬治‧哈里森翻過達利在利加特港村的家的牆，似乎還苦苦哀求達利拔根鬍鬚送給他。達利的鬍子遠近馳名，有不少關於他的鬍子被人拍賣的傳聞：其中一說是卡拉曾拔下一根鬍鬚，開價三十萬美元。名流富豪都想沾達利的光，達利自己也同樣是個追星族：他在安迪‧沃荷的工作室「工廠」跟他會面。弗朗西斯‧克里克（Francis Crick）和詹姆斯‧華生（James Watson）發現去氧核醣核酸（DNA）結構不久後，他就跑去跟兩人共進晚餐。令人為難的是，達利非得要人崇拜他不可，正如他說：「我可是達利耶！達──利。你不獻上禮物不行。我喜歡禮物。」而各方偉人豪傑不見得都吃他這一套。佛洛伊德認為他是個狂熱分子，克里克和華生則被他精力充沛（說不定是愚蠢）的行徑搞得吃不消。

達利浸淫在名流世界中，晚年卻喜歡被愛慕他的追星族包圍。小霸王在格格不入的凡眾間稱帝，正如友人卡羅斯‧羅贊諾所說的：「他是個天才，但天才總有耍笨的時候，此時就得靠宮廷弄臣來撐場面。」

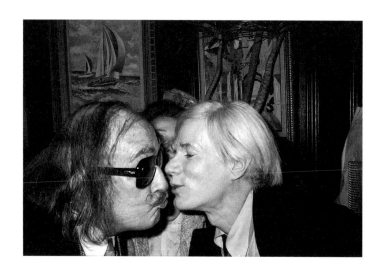

達利和安迪‧沃荷在紐約羅倫餐廳，一九七八年。
克里斯多弗‧馬可斯（Christopher Makos）攝
www.makostudio.com

王后的城堡

　　達利和卡拉走的是開放式婚姻。卡拉的口號是「無時無刻都要活得精彩」。一九六三年，六十九歲高齡的她搭上了染毒癮的年輕流浪漢威廉・羅蘭（William Rotlein），試圖想「拯救」他未果後，她似乎也玩膩了。卡拉和達利越來越常各過各的。一九六九年，達利買了普波爾城堡送給卡拉。卡拉在利加特港無時無刻忙著交際應酬，城堡便成了她稍作喘息的避風港，也是她與情人們私會的愛巢。除非收到正式邀請函，否則達利不得造訪此地。每次來看她，他都會帶上禮物。一九七三年，卡拉開始跟音樂劇《萬世巨星》（Jesus Christ Superstar）主角傑夫・芬霍特（Jeff Fenholt）談戀愛。卡拉被愛沖昏了頭（有人說是她老糊塗），買了棟百萬豪宅給情人，還大手筆送禮物，只要他開口就掏現金奉上。

　　達利的婚外情則較低調收斂。他和時髦的模特兒、後來成為流行明星的阿曼達・李爾交往了很長一段時間，但李爾天生性別是男是女眾說紛紜。據李爾的說法，兩人是靈性上的夫妻。好幾年她都是利加特港村的公主。

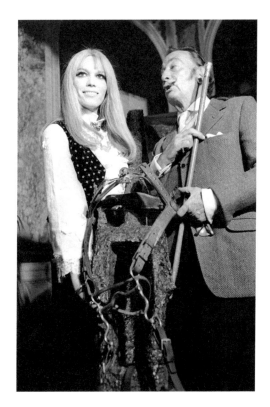

達利和阿曼達・李爾
約一九九六年，法國。

皇室內宮

替達利撰寫傳記的那些作家說,他的宮廷到處是騙子。但達利不在乎,照樣按其所好,滿足他們的幻想。達利很懶惰,也無意花心思跟人打交道,所以替大部分的朝臣取了通稱,只有少數幾個較親近的愛卿可以留下本名,或至少取了特定的小名。

我是崇尚君主主義,也是名使徒和羅馬天主教徒。你看得出來這是西班牙國王阿方索十三世(Alfonso XIII)的領帶別針吧?

「路易斯十四世」,或娜尼塔・卡拉契尼可夫(Nanita Kalaschnikoff),是達利愛卿之一。她是個既富有又美麗的交際花。

他將小帥哥取名作「聖賽巴斯丁」(Saint Sebastian)。

達利會以名字稱呼的人寥寥可數,其中一位就是阿曼達・李爾。聽說阿曼達出生時是男性,但她總是矢口否認。艷光四射的她,曾和大衛・鮑伊(David Bowie)及布萊恩・費瑞(Bryan Ferry)等明星交往。

東亞人則叫做「紅衛兵」。

出身名門的上流人士則稱為「比目魚排」。

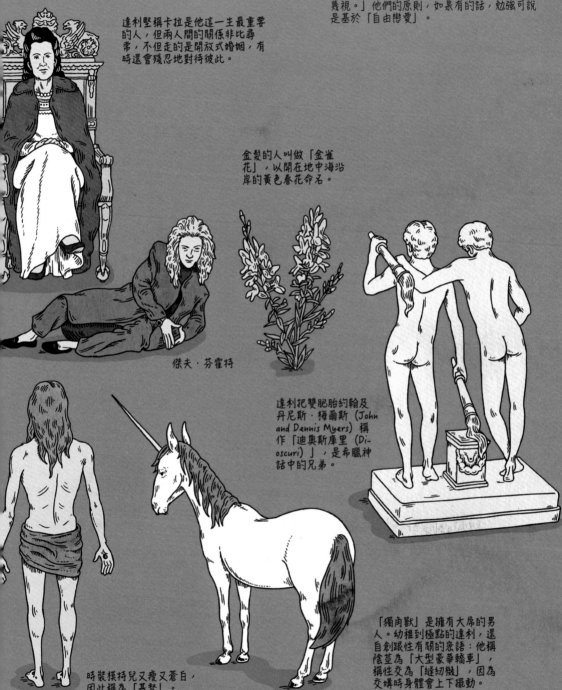

自由戀愛

宮廷生活自成一格。國王的標誌是皇室領帶別針，「朝臣則依其地位高低，給予程度不等的蔑視。」他們的原則，如果有的話，勉強可說是基於「自由戀愛」。

達利堅稱卡拉是他這一生最重要的人，但兩人間的關係非比尋常，不但走的是開放式婚姻，有時還會殘忍地對待彼此。

金髮的人叫做「金雀花」，以開在地中海沿岸的黃色春花命名。

傑夫·芬霍特

達利把雙胞胎約翰及丹尼斯·梅爾斯 (John and Dennis Myers) 稱作「迪奧斯庫里 (Dioscuri)」，是希臘神話中的兄弟。

時裝模特兒又瘦又蒼白，因此稱為「基督」。

「獨角獸」是擁有大屌的男人。幼稚到極點的達利，還自創跟性有關的黑話：他稱陰莖為「大型豪華轎車」，稱性交為「縫紉機」，因為交媾時身體會上下擺動。

鐵了心追夢

　　達利一直很容易受外界影響。晚年他深受現代科學啟發，尤其是原子論。引述他的話：「現在外界——也就是物理世界——已超越心理世界。現在我要拜海森堡博士（Dr Heisenberg）為父。」在《拉菲爾風格的頭爆裂開來》（*The Exploding Raphaelesque Head*）這幅畫中，物質汽化成螺旋狀的粒子，反映出維爾納·海森堡原子論的創新研究。後來達利表示螺旋狀物是「犀牛角」。達利迷犀牛迷到走火入魔：他畫犀牛角，拍了一部關於犀牛的電影，聲稱犀牛角無所不在，到處都「看得見」——早期的畫作、卡達克斯的巨岩群都有。

　　這幅融合了原子論、古典主義、犀牛狂熱的浮誇作品處理得不甚妥當，太過無情，也不合時宜。達利把原子論和古典秩序（及拉菲爾）做聯結，原子能在他的畫筆下彷彿一股平靜卻惡毒的力量，但原子能可怕的威力在第二次世界大戰中表露無遺。第一顆原子彈一投至廣島，七萬人便瞬間蒸發。達利回想起那天：「一九四五年八月六日的那顆原子彈令我大為震撼。從那時起，我便愛以原子來激發靈感。從這時期我畫的許多風景可看出，原爆消息傳來當下我是多麼恐懼。」小霸王彷彿又在惹人非議的主題上嗅到了商機，藉此大做文章。甚至在廣島原爆前一年，喬治·歐威爾（George Orwell）就批評：「（達利）根本就是個禽獸不如的反社會分子。」

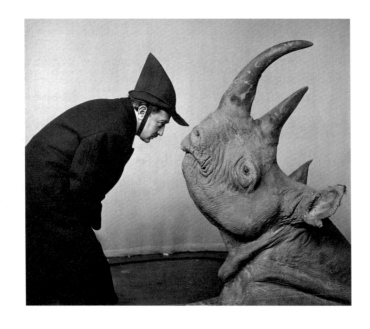

達利和犀牛，取自替哥倫比亞廣播公司（CBS）拍的影片《混沌與創造》（Chaos and Creation）一九五六年。

菲利浦·豪斯曼（Philippe Halsman）攝

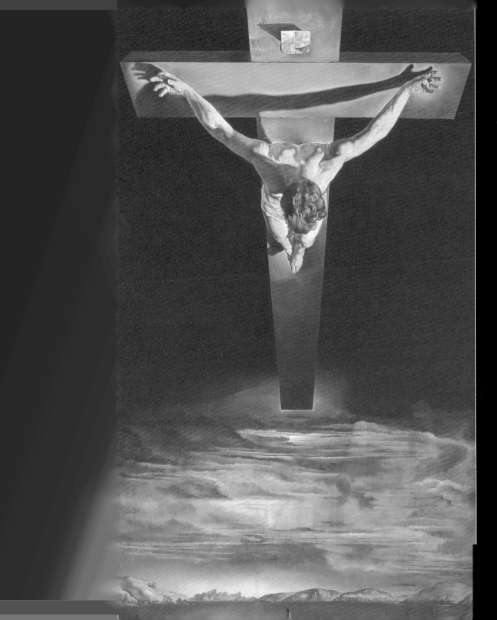

靈性

　　達利晚期的畫作瀰漫著新神祕主義氛圍。戰後回到歐洲，達利重申自己對天主教十分虔誠，大費周章安排跟教宗會面，教宗還賜福他。對他而言，教宗賜福代表了什麼，實在難以定論。或許內心匱乏的小霸王只是想博得他人認同？也有可能宗教只不過是另一個極具話題性的主題。他在文章中大不敬地以上帝的角色大放厥詞：「我，達利，將展露所有物質的靈性，以作品呈現出宇宙的統一性。」

　　《十字若望的基督》（*Christ of St John of the Cross*）這幅畫層次之高，稱得上是偉大的宗教畫作。達利的用意是想捕捉「基督謎樣的美」。畫中耶穌受難的場所是利加特港村，他家前門望出去就是海灣，正如這番景色，卡拉的黃色漁船停泊在前景。這幅耶穌受難像畫風祥和：十字架上沒有釘子，也不見血流汩汩流下。在聖經中，耶穌大喊：「我的天父，為何您要棄我不顧？」但達利的基督並非孤身一人。畫面中特別的視角暗示了天父的存在。基督身影被拉至高處，彷彿天父在天上俯視祂的人子。畫中天父與人子看似關係親暱，或許也反映了達利已和父親和好如初。

　　這幅畫融合了概念和興趣，堪稱傑作。之前達利曾巧妙結合了超現實主義和硬邊現實主義（hard-edged realism），現在則將靈性融入科學的客觀性中。他將新信仰稱作核子神祕主義（Nuclear Mysticism）。最顯而易見指涉核子物理學的是基督頭部周圍的陰影，代表了「原子核」。畫作構圖遵照嚴謹的數學比例，神的國度高高在上，下方則是細膩的風景。基督的身體則是經縝密研究才繪成。經過一番折騰人的選角後，終於請到好萊塢特技演員羅素·桑德斯（Russell Saunders）當模特兒，桑德斯還被綁在起重台架上，好讓達利弄清楚肌肉受重力牽引會作何反應。

　　費盡心思、百般琢磨，最後非比尋常的耶穌受難場景終於出爐。通常，寫實派畫風強調的是基督肉體承受的苦，但達利強調的是基督之美，把十字架的「釘子拔掉」後，描繪出會讓人誤認是高空跳水冠軍選手的基督。靈性稍稍僭越，滲入平庸世俗。

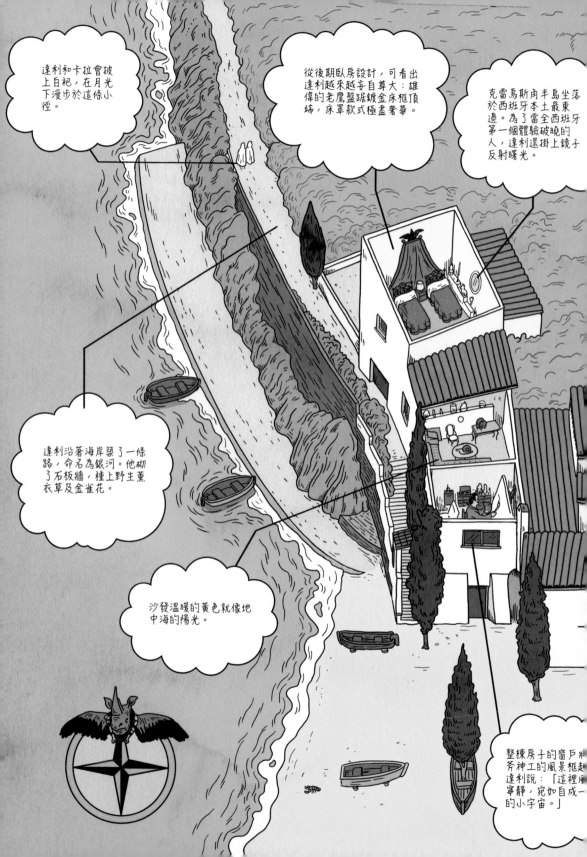

達利和卡拉會披上白袍，在月光下漫步於這條小徑。

從後期臥房設計，可看出達利越來越妄自尊大：雄偉的老鷹盤踞鍍金床框頂端，床罩款式極盡奢華。

克雷烏斯角半島坐落於西班牙本土最東邊。為了當全西班牙第一個體驗破曉的人，達利還掛上鏡子反射曙光。

達利沿著海岸築了一條路，命名為銀河。他砌了石板牆，種上野生薰衣草及金雀花。

沙發溫暖的黃色就像地中海的陽光。

整棟房子的窗戶斧神工的風景框起達利說：「這裡寧靜，宛如自成的小宇宙。」

達利居家，利加特港村，一九三〇年至一九八二年

達利和卡拉將兩人簡樸的漁人小屋改建成豪宅。室內設計沉穩內斂，但偶爾可體驗超現實妙趣：屋內有隻戴著項鍊、手持珠寶手杖的北極熊向你致意，格局宛如迷宮，地板崩裂，狹窄的走廊錯綜曲折，盡頭是死胡同。不過，屋內倒是瀰漫著寧靜的氣圍。
房間鋪著刷目、色彩繽紛的地毯，令人感到賓至如歸。傢俱質樸、操古典風，用色素雅，室內色調通常以一色為主，再去搭配。室外區則是戰後才擴建，風格迥然不同。擺設稀奇古怪，彷彿主人破釜沉舟想出風頭，可見老人拼命想討年輕人歡心，令其大開眼界。

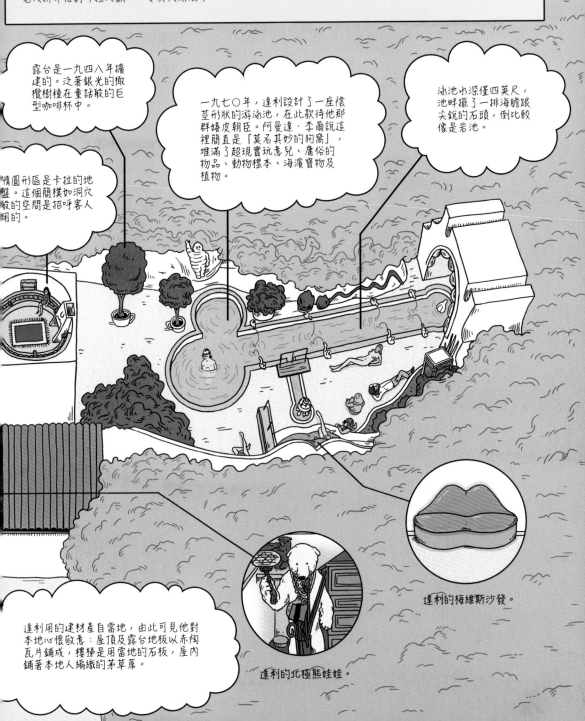

世界第一的超現實博物館

　　達利最富麗堂皇的作品是位於菲格拉斯的戲劇博物館。這間博物館堪稱超現實主義者的終極饗宴。根據阿曼達·李爾的說法，達利希望創造出「奇幻、失序卻毫不浮誇」的氛圍。這座圓頂樂園滿載達利的幻想：從樓梯旁的熊到令人目眩神迷的梅維斯房間，無奇不有。館藏琳琅滿目，可一覽藝術品、古董玩物、生物奇觀、遊樂設施，及達利珍貴的珠寶收藏。

　　在梅維斯房間，達利實踐了生活空間中的「雙重現實」。藉由藝術作品和傢俱巧妙的擺設，製造出梅維斯臉龐的三維錯覺：那兩幅畫成了她的雙眼，帷幕成了她的頭髮，沙發是她的嘴唇，壁爐是她的鼻子。沙發是房間的中心。梅維斯的香唇令達利神魂顛倒，也是這名好萊塢巨星最迷人的特徵。我們大可一屁股坐在嘴唇上……真不愧是達利，這招不僅充滿了性暗示，也順便藉此幽了觀眾一默。

　　博物館在一九七四年九月二十八日開幕，開幕時請來了馬戲團動物、樂隊女指揮助陣，沒國際性藝術活動該有的樣子，反倒較像遊樂園。達利手上拿著一朵甘松（他母親種在自家陽台的花），攜李爾出席，卡拉則在人群中找尋她當時的愛人——歌手傑夫·芬霍特。開幕時的狀況有點慘不忍睹，也可由此看出達利已搖搖欲墜。

財務醜聞

　　卡拉和達利變得越來越貪得無厭，財務狀況也一塌糊塗。為了逃稅，卡拉還周遊世界各地運錢，明目張膽地提著裝滿鈔票的行李箱闖海關。兩人在瑞士開了銀行帳戶，家中四處藏滿現金。一九六〇年代中期，達利開始在白紙上簽起名來。原本會這麼做，是預計出版社隨後會印上圖案，那些紙最後卻遭人非法轉賣，導致市面上四處充斥贗品。而達利呢？他一點都不為所動：「人家付我錢要我創作，我也完工了。」一九七五年，美國國家稅務局還大舉調查達利的所得稅申報紀錄。

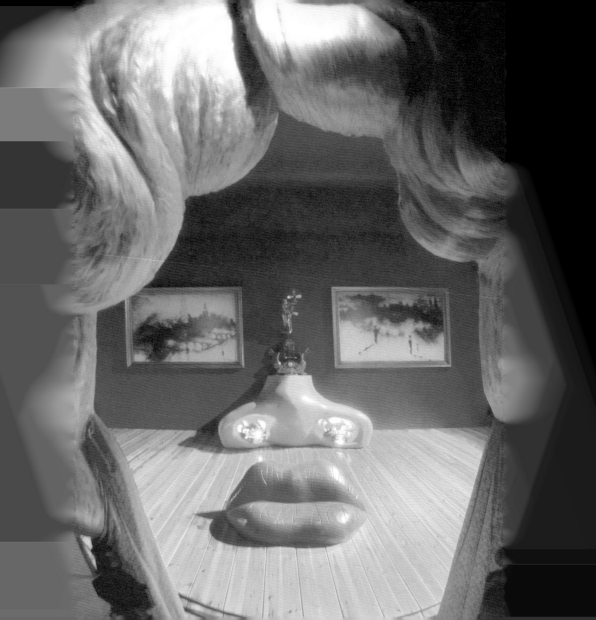

卡拉和保大‧分霍特的外遇關係對達利打擊很大，他惶恐不安，擔心被佳人拋棄。聽說卡拉為了壓制焦躁不安的丈夫，餵他吃處方藥物，害他出現類帕金森症狀，手抖個不停，無法作畫，也替他未來淒京的結局揭開了序幕。

一九八二年六月十日，卡拉在兩人位於利加特港村的愛巢過世。達利知道卡拉想在普波爾城堡中安眠，擔心西班牙當局可能會堅持將她安葬在死亡的地點，於是最後一齣超現實戲碼就此上演。他將她的屍體塞進她心愛的凱迪拉克上，屍體直挺挺地坐在護士旁邊。達利開車將她載去普波爾，讓她穿著迪奧洋裝，打上她的招牌黑絲絨蝴蝶結，在城堡地下室長眠。哀慟欲絕的達利，連她的葬禮都無法出席。葬禮幾個小時後，他來到她墓前，可悲地向表弟吹噓：「你看，我沒哭喔。」

沒了卡拉作伴，達利也無心苟活。長年好友、贊助人瑪拉‧阿博瑞托（Mara Albaretto）表示：「儘管兩人個性南轅北轍，時時爭吵，但彼此缺一不可。卡拉是他的支柱，是他的意志力。如今她不在了，達利就跟被母親拋棄的小孩沒兩樣。」達利會把自己關在卡拉的臥房，拒絕進食。一晚發生大火災，達利嚴重燒傷，但仍倖存下來，活了幾年，過得生不如死。一九八八年，他的健康每況愈下，一心只想著要見西班牙國王胡安‧卡羅斯（Juan Carlos）一面。小霸王最後終於得償所願，十二月五日，國王親自到醫院拜訪他。過了幾週，他便撒手人寰，時值一九八九年一月二十三日。

達利已事先安排好自己的身後事。他的屍體以防腐術保存下來，鬍子上蠟，套上簡樸的米色長袍，安葬在他博物館的圓形屋頂下。不過，後人對他的埋葬地點仍有所爭議。原本達利想跟他的王后葬在一塊，但在人生最後幾週，他改變了主意。小霸王在自己的私人陵墓中，跟他的寶藏一起長眠地底，似乎也挺理所當然。

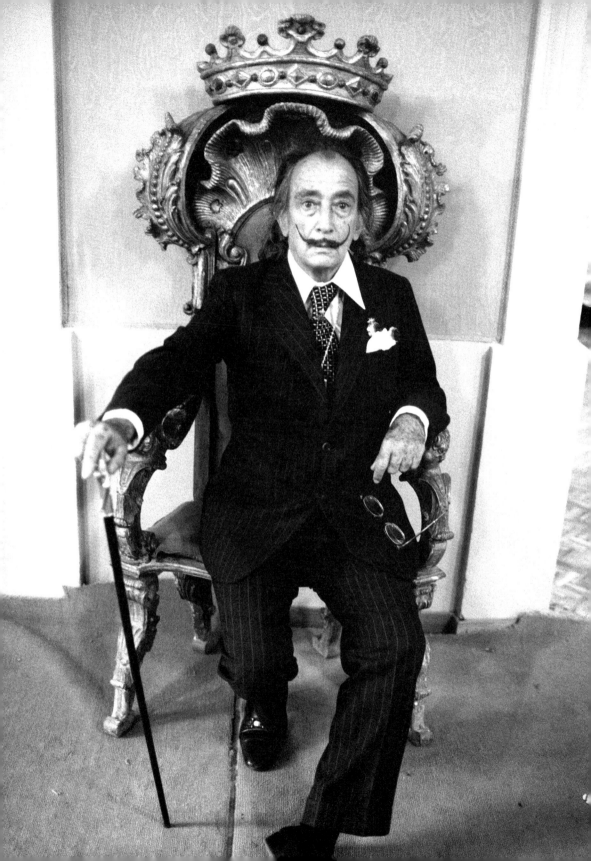

圖片來源

4 akg-images/Collection Dupondt, **21** Iberfoto/Alinari Archives, **22** akg-images, **24** © DACS 2014, **25** Digital image, The Museum of Modern Art, New York/Scala, Florence. © ADAGP, Paris and DACS, London 2014, **27** Alinari Archive/Iberfoto, **29** Digital image, The Museum of Modern Art, New York/Scala, Florence. © ARS, NY and DACS, London 2014, **31 top & bottom** Buñuel-Dalí/The Kobal Collection, **32** Salvador Dalí Museum, St. Petersburg, Florida/Bridgeman Art Library, **37** Corbis/Araldo de Luca/Artists Rights Society (ARS), New York, **43** Digital image, The Museum of Modern Art, New York/Scala, Florence, **49** Photo The Philadelphia Museum of Art/Art Resource/Scala, Florence, **53** Salvador Dalí Museum, St. Petersburg, Florida, USA/The Bridgeman Art Library, **61** © Chupa Chups: under authorization of the trademark owner, **63** Photofest, **65** Topfoto/Roger-Viollet, **68** Magnum Photos/Philippe Halsman, **69** Alinari Archives/Iberfoto, photo M. C. Esteban, **70** Art Gallery and Museum, Kelvingrove, Glasgow, Scotland/© Culture and Sport Glasgow (Museums)/The Bridgeman Art Library, **75** Alamy/Howard Sayer, **77** Corbis/Sygma/John Bryson.

參考書目

Ades, Dawn. *Dalí*. Thames & Hudson, 1995.

Ades, Dawn & Simon Baker, eds. *Undercover Surrealism, Georges Bataille and DOCUMENTS*, MIT Press, 2006.

Gala-Salvador Dalí Foundation. Salvador *Dalí: An Illustrated Life*, Tate Publishing, 2007.

Bataille, Georges. *Erotism: Death and Sensuality*, City Lights Books, 1986.

Brassaï, George. *Conversations with Picasso*, University of Chicago Press, 2003.

Caws, Mary Ann. *Salvador Dalí*, Reaktion Books, 2008.

Dalí, Salvador. *The Secret Life of Salvador Dalí*, Alkin Books, 1993.

Dalí, Salvador. *Hidden Faces*, Peter Owen, 2007.

'Dali's display', *Time* magazine, Monday 27 March, 1939.

Elsohn, Ross. *Michael Salvador Dali and the Surrealists: Their Lives and Ideas*, Chicago Review Press, 2003.

Etherington-Smith, Meredith. *The Persistence of Memory: A Biography of Dalí*, Random House, 1993.

Fanés, Fèlix. *Salvador Dalí: The Construction of the Image 1925–1930*, Yale University Press, 2007.

Finkelstein, Haim, ed. *The Collected Writings of Salvador Dalí*, Cambridge University Press, 1998.

Freud, Sigmund. *The Interpretation of Dreams*, Basic Books, 2010.

Gale, Matthew, ed. *Dalí and Film*, Tate Publishing, 2007.

Gibson, Ian. *The Shameful Life of Salvador Dalí*, Faber and Faber, 1998.

Hamalian, Linda. *The Cramoisy Queen: A Life of Caresse Crosby*, Southern Illinois University Press, 2009.

Krauss, Rosalind. *The Optical Unconscious*, MIT Press, 1996.

Lear, Amanda. *My Life with Dalí*, Virgin Books, 1985.

McGirk, Tim. *Wicked Lady: Salvador Dalí's Muse*, Headline, 1989.

Mundy, Jennifer & Dawn Ades, eds. *Desire Unbound*. Tate Publishing, 2001.

Raeburn, Michael, ed. *Salvador Dalí: The Early Years,* South Bank Centre, 1994.

Rojas, Carlos. Salvador Dalí: *Or the Art of Spitting on Your Mother's Portrait*, Pennsylvania State University Press, 1993.

Schaffner, Ingrid. *Salvador Dalí's Dream of Venus: The Surrealist Funhouse from the 1939 World's Fair*, Princeton Architectural Press, 2002.

Thurlow, Clifford. *Sex, Surrealism, Dalí and Me,* Razor Books, 2000.

致謝

致吾愛馬修。

在此要誠摯感謝羅倫斯金出版社願意接手這本瘋狂的小書。筆者也非常感謝奧格斯·希蘭充滿創意的指引。感謝喬·萊特福持續支持我，感謝梅麗莎·丹尼細心賜教，並縝密校對稿件。感謝茱莉亞·羅克斯頓找來這麼棒的圖片。感謝傑森·瑞貝羅對設計付出的心力，感謝梅蘭妮·穆艾斯巧手貢獻。在此更要大力感謝安德魯·萊伊，他從一開始就力挺這本書出版。另外，非常感謝莎拉·羅菲塔，在寫書初期給予我鼓勵及支持，感謝喬·馬許不吝指教。

我還要感謝我的爸媽這些年來對我的支持。感謝露露和山姆帶給我不少樂子。

凱薩琳·英格蘭，二〇一三年。

凱薩琳·英葛蘭

凱薩琳是自由藝術史學家。畢業於格拉斯哥大學，取得一級榮譽學位，就學期間也是哈尼曼獎學金得主。專研十九世紀藝術的她，取得科陶德藝術學院藝術碩士學位後，進了牛津大學三一學院攻讀博士學位，畢業後在牛津大學莫德林學院擔任特聘研究員。凱薩琳曾在佳士得美術學院教授碩士課程，並曾於倫敦帝國學院開課，教大學生藝術史。她也曾在泰德現代美術館開課，並在「南倫敦藝廊」擔任過私人助理一職。她現和家人同住倫敦。

安德魯·萊伊

安德魯是插畫家，為窺秀插畫工坊（Peepshow）會員。他曾就讀於布萊頓大學（Brighton University），與來自世界各地的客戶合作廣告、印刷、出版及動畫，現居倫敦，在當地開業。

李之年 (譯者)

成大外文系畢，英國愛丁堡大學心理語言學碩士，新堡大學言語科學博士研究。專事翻譯，譯作類別廣泛，包括文學、奇幻小說、精神科學、科普、藝術、食記散文等。近期譯作：《死亡與來世：從火化到量子復活的編年史》、《失控的自信》。

Email: ncleetrans@gmail.com